书法经典示范 ＋ 视频

汉隶《曹全碑》

闵远亮 编著

长江出版传媒

湖北美术出版社

目录

汉隶《曹全碑》简介

《曹全碑》，全称《汉郃阳令曹全碑》，系东汉王敞等人为郃阳令曹全纪功颂德而立。因曹全字景完，所以又名《曹景完碑》。东汉灵帝中平二年（一八五年）十月刻，明万历初在陕西郃阳县莘里村出土，今在西安碑林。隶书。碑阳二十行，行四十五字，碑阴五列，第一列只一行，第二列二十六行，第三列五行，第四列十七行，第五列四行。无额。

清万经评其书云：『秀美飞动，不束缚，不驰骤，洵神品也。』清孙退谷评谓：『字法遒秀，逸致翩翩，与《礼器碑》前后辉映，汉石中至宝也。』清杨守敬《平碑记》云：『前人多称其分法之佳，至以之比《韩敕》《娄寿》，恐非其伦。尝以质之孺初（潘存），孺初曰：「分书之有《曹全》，犹真行之有赵（孟頫）、董（其昌）。」可谓知言。』

该碑为隶书学习的最佳范本之一。

一、执笔方法

古人说：『凡学书者，先学执笔。』掌握执笔是学习书法的第一步。这里介绍一种较为常用的执笔方法，叫作『五指执笔法』。五指执笔法是用一只手的五个手指执笔的方法，可分别用『擫』『押』『钩』『格』『抵』五个字来说明每一个手指的作用。擫，即执笔时，拇指要斜而仰地紧贴笔管，力由内向外。押，用食指第一节斜而俯地贴住笔管外方，由外向内出力，和拇指内外相当，配合起来，把笔管约束住。钩，拇指、食指已经捉住了笔管，再用中指的第一节，弯曲如钩地勾着笔管的外方，以加强食指的力量。格，就是用无名指背甲肉相连处从内向外顶住笔管。抵，是指小指要紧贴无名指，助一把劲，顶住中指向内的压力，但小指不要碰着笔管和掌心。五个指头就是这样把笔管紧控制在手里，既感到牢固有力，又感到自然轻松。其中，执笔主要靠大拇指、食指和中指的力量，无名指和小指起辅助作用。

二、运笔方式

运笔即用手腕运转毛笔。要学会运笔，就要弄清楚指、腕、臂各个部位的作用及其相互关系。一般来说，指的作用主要在于执笔，腕、臂的作用在于运笔。

根据书写字的大小不同，可分为枕腕、悬腕、悬肘三种姿势。（一）枕腕：左手掌心向下平放在胸前桌面上，右手腕搁在左手背上。枕腕能使腕部有依托，因而执笔较稳定。枕腕较适宜书写小字，而不适宜书写大字。（二）悬腕：肘关节立于桌面，手腕悬起书写。悬腕比枕腕扩大了运笔范围，能较轻松地运动手腕，所以适宜书写六厘米至九厘米见方的中楷、大楷。但悬腕难度大，须经过训练才能得心应手。（三）悬肘：肘关节离开桌面悬起书写。悬肘能全方位顾及字的点画和笔势，能使指、腕、臂各部分自如地调节摆动，因此多数书法家喜用此法。

三、基本笔法

（一）逆锋：在起笔时取一个和笔画前进方向相反的落笔动作，将笔锋藏于笔画之中，这种方法叫逆锋或藏锋。（二）回锋：当书写至笔画末端时，将笔锋回转，藏锋于笔画内。收笔回锋可使笔画饱满有力。（三）中锋：又称正锋，是指书写时笔锋始终在笔画中间运行，笔毫铺开，笔画两边如界，圆润饱满。（四）侧锋：又叫偏锋，运笔时笔锋偏侧于笔画的一边。锋芒外显，易露棱角。（五）转锋：

多用于笔画转角曲折之处，也称转笔。在运笔时，连断之间似可分又不可分，显

出浑然天成之妙。（六）顿笔：即在垂直方向向下用笔的动作，所谓力透纸背为顿。

如横画、垂露竖收笔时运用较多。

四、临摹方法

（一）选帖：应该从书体、书家、用笔、结字、章法等诸因素来看，尽量采用接

近真迹的本子。（二）读帖：指在临写之前，认真观察、分析范帖。意思是要像

读书一样，去深刻体会，仔细揣摩。孙过庭《书谱》说『察之者尚精』，就是指此。

（三）摹帖：就是直接将纸铺在范帖上描写。摹帖一般有三种方法：一是双钩法，

也叫双钩廓填法。即将字的外形轮廓勾出，然后照空心字描摹。这种方法有利于

加深对范字的点画形态的认识。二是描红法，在印有红色范字的纸上描摹。描红

法字迹清晰，利于初学。三是单钩，就是把透明纸覆在范帖上，勾出字的点画的

中心线，然后按照勾出的单线描摹。此法具有半摹半临的性质，对范帖上字的点画、

结构掌握极其有效。（四）临帖：临帖就是把范帖放在面前，凭着观察、理解和

记忆，进行反复临写。临帖也有四种方法：一是对临法，把范帖放在眼前对照着

写，刚开始只看一画写一画，逐渐做到看一次写一个偏旁、一个完整字和几个字。

二是背临法，不看范帖，凭记忆书写临习过的字。背临不再死记硬背具体形态，

但求能写出最基本的特点。三是意临法，不求局部点画逼真，要把注意力放在对

范帖神韵的整体把握上。各种写法都应在原帖的其他地方有出处。四是创临法，

根据对范帖笔画、结体、篇章和风格的认识，书写范帖上没有的字，或联字成文，

创作作品。创临法有较大的自主性和灵活性，它是临帖的最后一个阶段，也是出

帖的开始。

《曹全碑》用笔和结构特点

一、《曹全碑》用笔特点

（一）笔形经典，丰富多变。从笔画形态来看，其点画、横波、波挑、波磔等各类笔画形态完美，情趣多端，充分展示了成熟汉隶的面貌。在不同的字境中，相同的笔画具有不同的变化，达到了很高的艺术境界。（二）圆实活脱，刚柔相济。《曹全碑》的笔画以圆实的篆籀笔意为主，形质极佳，其笔性极为活脱。但此碑笔意并非纯粹的『圆匀』，劲峭与刚健的线形在笔画交错之间时时可见，这一点在笔画的起、行、收处，均得到了充分的反映。（三）静中寓动，曲直相谐。《曹全碑》的行笔以稳健为主基调，轻松而匀净，毫无『鼓努为力』般的刻意。在处理笔画曲直关系时也颇用巧思，短画多直，长画善曲，直曲相谐，动静自现，使字产生节奏韵律之美。（四）轻重相和，提按丰富。以笔形而论，此碑以细线为主调，其细而不弱，质感『圆如椽』。在细线组合之外，粗笔画的出现也使得整个字具有了出奇的神采，丰富了提按用笔。

二、《曹全碑》结构特点

（一）横向取势，结体扁平。《曹全碑》中，凡是能够左右展放的笔画尽量展放，字形宽博，而且有很强的动势。如『张』字左边的『弓』字钩画奋力向左伸展，右边的『长』字捺用力向右伸展，该字体势分张，结体扁平的特点非常突出。（二）中宫紧收，四周舒展。《曹全碑》极力收紧中宫，四周笔画之间相对疏散，放纵波画、撇画、捺画，形成中敛旁肆的结构特征，给原本静稳的结体带来了飞动之感。（三）主笔定位，重心多变。主笔写得长而重，它能够决定字的重心，由于主笔的位置不同，因此字的重心也不固定。《曹全碑》许多字的重心不断互换移位，造成结体上的险绝之势，既突出运用了主笔，又丰富了其重心的变化。

基本笔画

隶书的基本笔画有点、横、竖、撇、捺、钩、提、折等八种。临写时要掌握其用笔规律，要从形态、走向、长短、肥瘦和笔势等几个方面去琢磨，对各种笔画的起笔、行笔、收笔的全过程了然于心，这样才能写出标准的隶书笔画。

直横

逆锋起笔，稍顿，调锋向右中锋行笔，收笔可出锋或回锋。起笔略重，收笔略轻，中间平直。

曲横

逆锋起笔，稍顿，调锋向右中锋行笔，收笔可出锋或回锋。起笔略重，收笔略轻，中间略呈弧形。

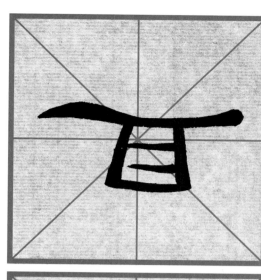

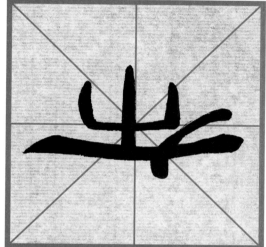

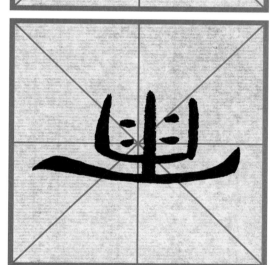

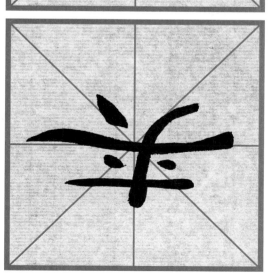

圖米禾黍

斧禾米黍

曲头长横

逆锋起笔，稍顿，调锋向右上方行笔，再转笔向右中锋行笔，中间呈弧形，至末端加重，然后由重到轻向右上方提笔出锋。

短横

逆锋起笔，稍顿，调锋向右行笔，至末端把笔慢慢提起收笔。起笔圆，收笔勿太尖。

右尖横

逆锋起笔，稍顿，调锋向右中锋行笔，至末端渐行渐提。起笔圆，收笔不回锋，宜轻。

垂露竖

逆锋起笔，稍顿，调锋向下垂直行笔，至末端出锋收笔。

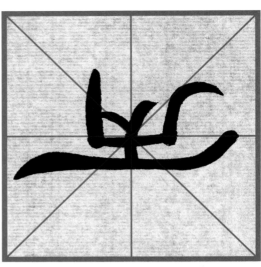
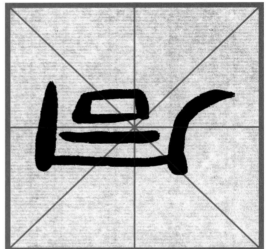

横折竖提

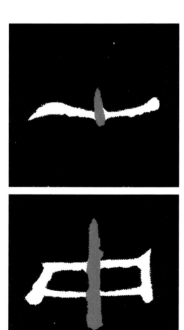
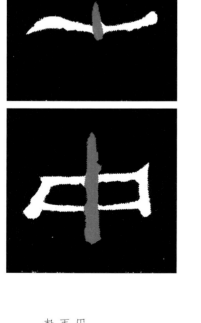

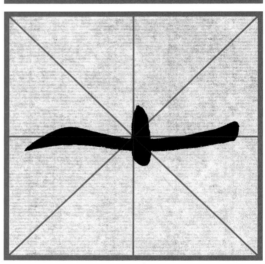
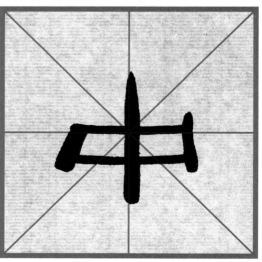

短竖画

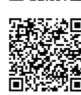

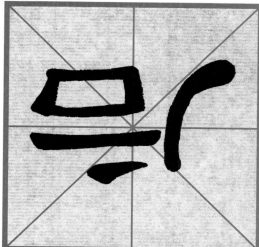

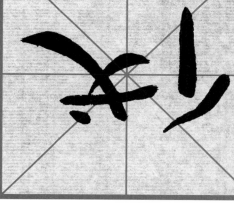

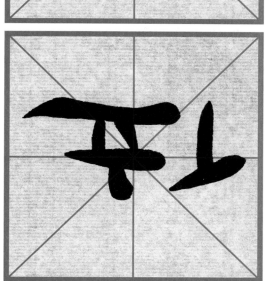

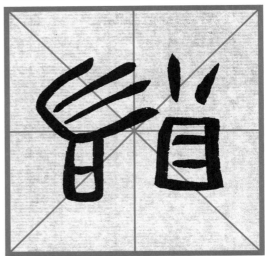

首横

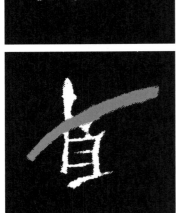

末横

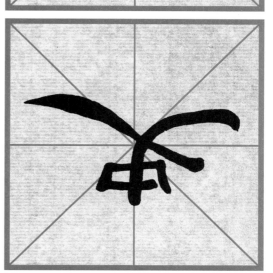

竖弯

起笔逆锋向右下，转锋向右下行笔，至弯处圆转向右上行笔，至末端回锋收笔。

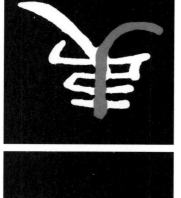

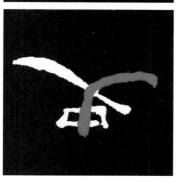

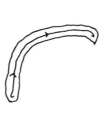

横折

起笔逆锋，转锋向右行笔，至折处提笔圆转向下行笔，至末端回锋收笔。

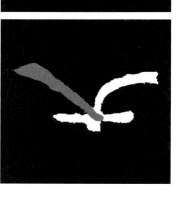
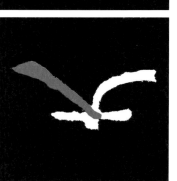

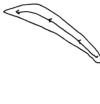

横画

运笔时笔锋顺着行笔方向，由左至右逆锋起笔，然后转向右行，中锋运笔，行至收笔处回锋收笔。

直画

运笔时由上至下逆锋起笔，然后转向下行，中锋运笔，行至收笔处回锋收笔。

逆锋向上起笔，稍顿，调锋向下中锋行笔，收笔时略回锋。竖点上宽下窄，但收笔处不可露锋。

横点

逆锋起笔，起笔形圆、稍重，调锋向右中锋行笔，中间平直，至末端时慢慢提起收笔。

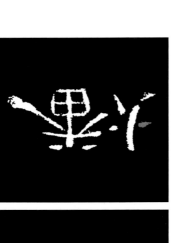

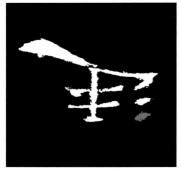

点画应逆锋起笔，藏头护尾，中锋行笔，圆润有力。

载笔

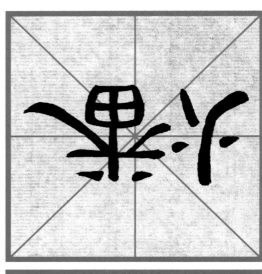

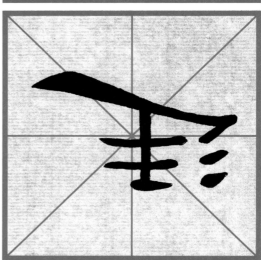

点画应逆锋起笔，藏头护尾，中锋行笔，圆润有力。

载笔

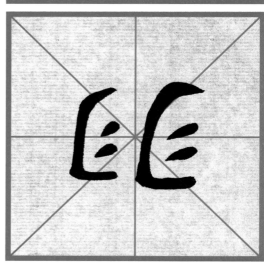

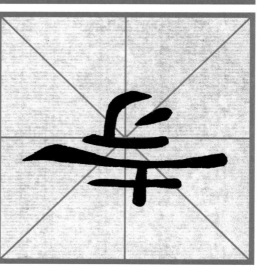

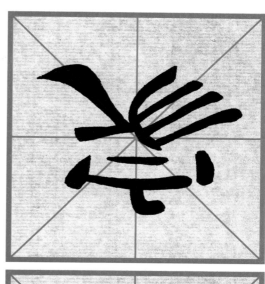

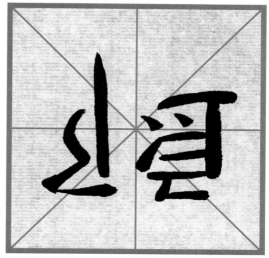

篆书笔法

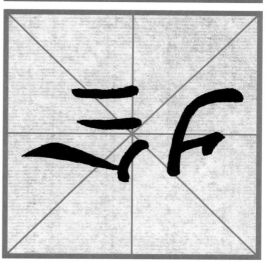

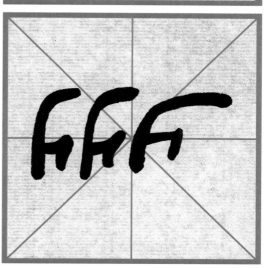

篆书笔法

横钩

逆锋起笔，调锋向右中锋行笔，至折处向上轻提，稍顿，再由重到轻，向下提笔出锋。

斜钩

藏锋起笔，调锋向右下行笔，呈弧形，由轻到重，至波脚处再由重到轻，向右上方提笔出锋。

逆锋起笔，调锋向右下方中锋行笔，呈弧形，由轻到重，至末端再由重到轻，缓缓提笔出锋。

弯钩

藏锋起笔，调锋向左下斜行，至弯处向左上方伸展，收笔出锋或藏锋都可以。

竖弯钩

逆锋起笔，调锋向下中锋行笔，折处向右下斜行笔，由轻到重，至钩处向右上挑出。

横斜钩

藏锋起笔，调锋向右行笔，中间呈弧形至折处轻提，再顿笔向下中锋行笔，至钩处稍顿，提笔出锋。

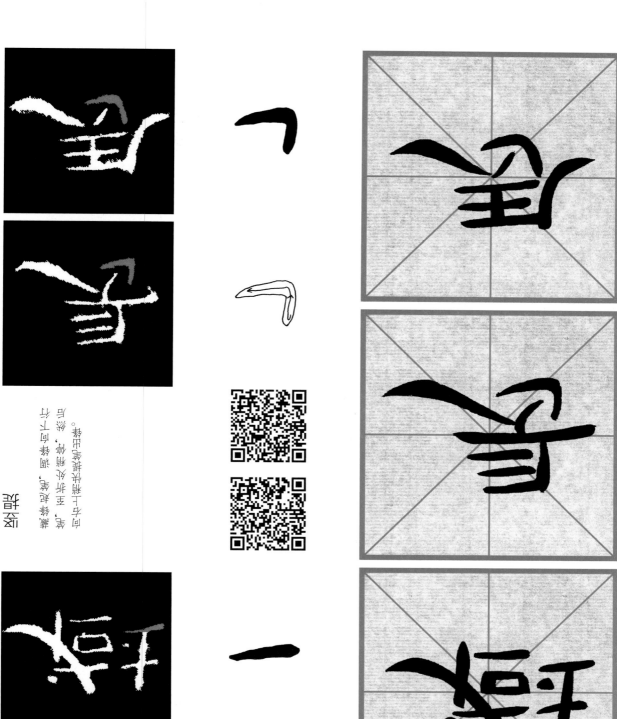

隶书

可先写左边一短竖，再写横，最后写右边竖弯钩，注意横略斜上。

隶

未，横画宜写长。先写横，再写竖，后写撇、捺，捺略低于撇。

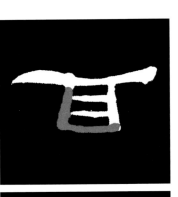

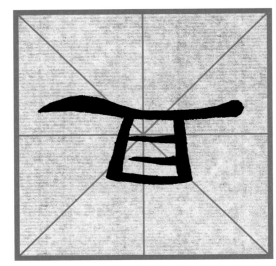

横折

笔画书写时由左至右，
略弯向下行笔，顿笔，
向左下方回锋收笔。

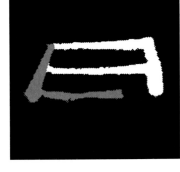

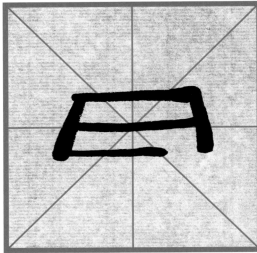

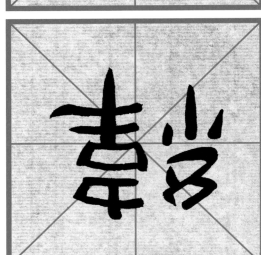

横折

笔画书写时由左至右
行笔，略弯向下行笔
顿笔，向左下方回锋

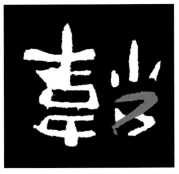

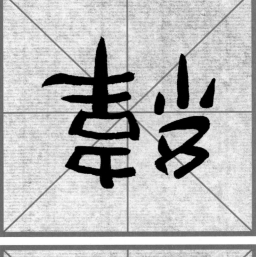

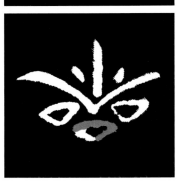

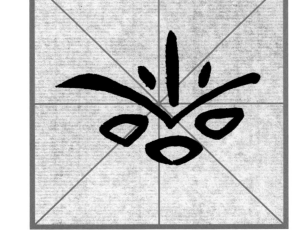

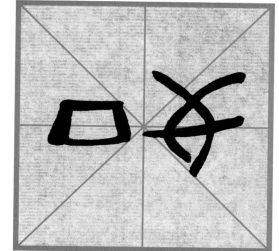

右

篆书为象形字，像二人相背之形。上下两笔左右对称，中间交叉，上合下开，形体舒展。

左

篆书上为一横笔，下部左右对称，中竖贯穿，结构端正，笔画匀称。

偏旁部首

隶书汉字是方块字，并且大多是合体字。合体字是由偏旁部首和其他结构单位组合而成的，所以练写偏旁部首是写好隶书的基础。因各种部首在隶书中的位置不同，所以书写形态、应占比例及笔画也随之变化，练习时必须细心观察，探究其变化规律，才能达到事半功倍的效果。

撇画由细到粗，露锋起笔，回锋收笔，整体较平直。竖画逆锋起笔，垂直向下，回锋轻收笔。

双人旁

首撇短小，稍平，多写成点或短横。第二撇写成横画，并与竖画相连。竖的下端向左弯，收笔与撇的起笔间距要小。

竖心旁
首点写成竖或竖折，比
楷书多写一点。末点短小。
长竖垂直，宜长。

形不宜高，略扁方。两横笔皆为平横，收笔略轻，或直或弯。竖笔短小，略向左斜。

土字旁

形勿大，两横笔之间多一点。两横笔较短，起笔重，收笔轻。竖笔勿高。

王字旁

三横短小，间距基本相等。中横最长且平直，底横略向右上方斜。

提手旁

提的写法与横相同，提和横短小平直，错落有致；竖钩突出，钩向左伸长。

山字旁

形小，位置靠上。竖笔间距均等，长短有别，右竖略向内斜。

子字旁

上部小而紧凑，下部长而舒展，提笔略平，钩画收笔或方或圆。

火字旁

两点齐平，撇画上端直，下部向左弯，末点向右下斜，略长。

日字旁

以斜取势，也可在『日』字里多写一横，如『明』字。

示字旁

首笔为横点，由重到轻，横略长，撇画左伸，竖画垂直，末笔向竖紧靠。

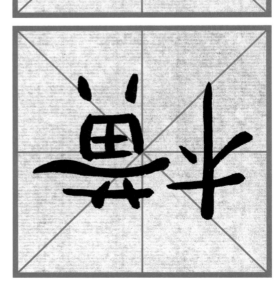

草字头部

此部横画为主笔，横画左右伸展，横画左低右高，横画呈弧形。

草字头部

此部横画为主笔，横画圆润，横画左低右高，书写时不要太直。

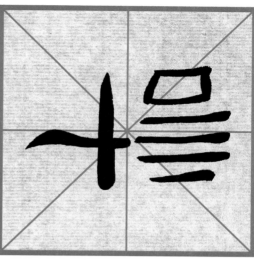

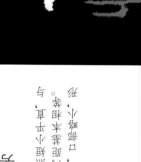

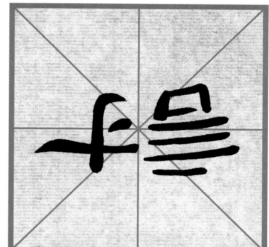

注：少字接口，不要圆滑。

是第三画的回锋短笔，与"草书少接近"笔法。

篆书古法

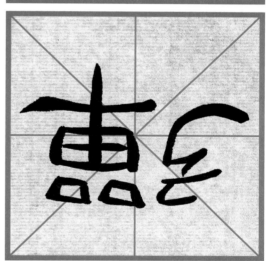

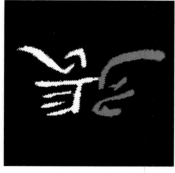

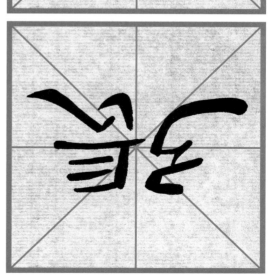

于斜上接，回收少接法。

篆书古法

藝字

藝字，笔画繁多，书写时须注意中宫收紧，四面撑满，重心平稳，疏密得当。

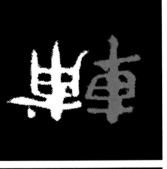

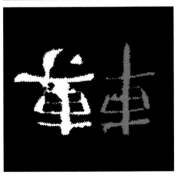

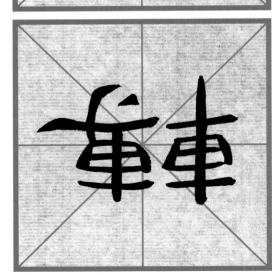

車字

車字，中竖垂直居中，横画间距均匀，四面开张，结体端庄稳重。

绞丝旁

两撇折上小下大，中竖略长且直，两点向上靠。整体形勿宽。

女字旁

撇折保留篆书笔法，横笔重起轻收，或平或斜。

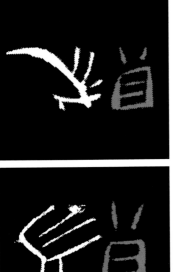
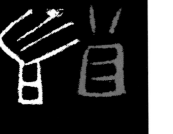

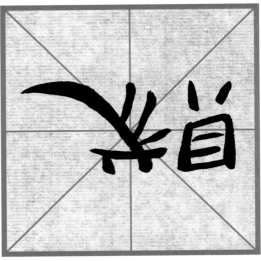
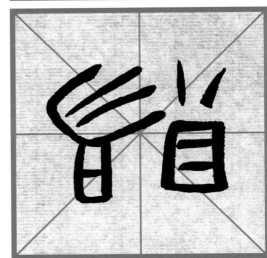

艸字作

字形近似草。隶定后相对地接近今草，字之隶古。

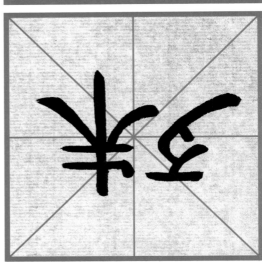
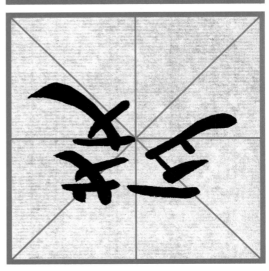

艸字作

草书同字形。字之隶古于"艸"，隶篆，字隶近于上。

此字结构与"集用笔相仿，上部用横折，下部用竖画。

先人行

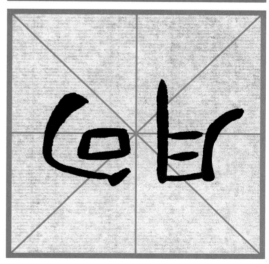

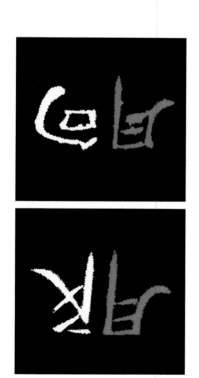

此字笔画较多，左右对称，笔画均匀。

张迁碑

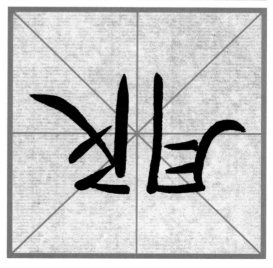

寸字旁

横画稍长，呈弧形，蚕头雁尾；竖钩穿过横画中部；点画较小。

右耳旁

横撇弯钩可一笔完成，也可分成两笔书写，竖画长直，略粗。

「目」形方，横画间距基本相等，撇画收敛，钩画伸展。

隹字旁

横平竖直，横画布白均匀，长短不同，末横向右挑出。撇笔较短，出头勿长。

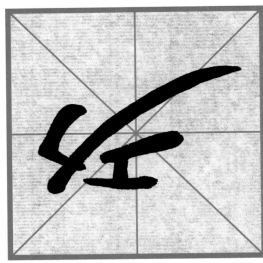

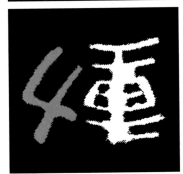

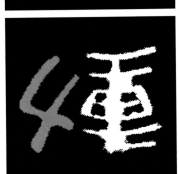

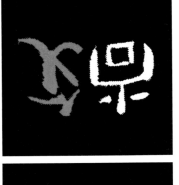

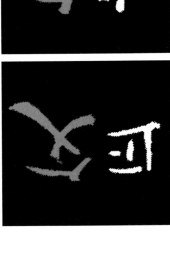

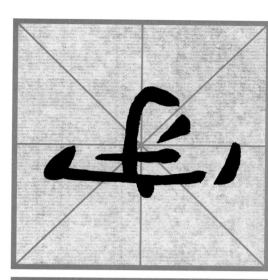

平橫畫

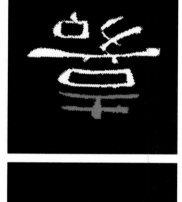

起筆藏鋒，行筆略向右上，收筆回鋒。此橫在字中，多取平勢。

長橫畫

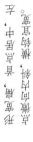

起筆藏鋒，行筆向右，中間略細，收筆上挑出鋒。此橫為字中主筆，舒展其勢。

草字头

写法有两种：一种是长横上两竖点，两点勿大，横呈长弧形，起笔重，收笔轻；第二种是左右断开的写法，左右对称，横画较细，两竖点向内呼应，较粗。

竹字头

写法与草字头的第二种写法完全相同。

雨字头

横平竖直，竖画居中，横与横点布白均匀，四点小而灵动。

四点底

四点分布匀称，水平排列，中间两点较正，左右两点向外微斜。

心字底

三个点形态各异，左点向左下斜，中间点相对较直，右点较平，卧钩长而舒展。

子字底

横撇勿大，弯钩或收或放，如：『孝』字钩画宜短，『李』字钩画向左伸展。

女字底

横画左右伸展，略平，靠上。左右撇折关系要有动势。

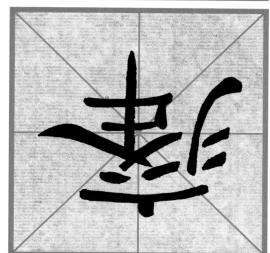

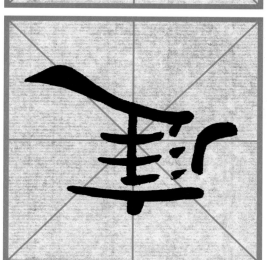

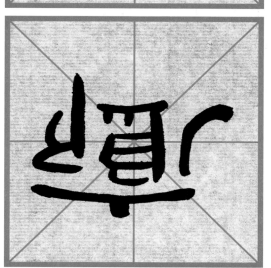

華字的写法

是我国华夏、华丽、
华贵的华字，篆法
又称花，故华者也。

飞字的写法

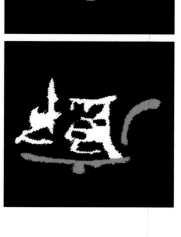
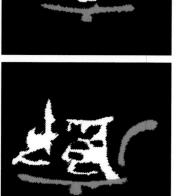

是我国华夏、华丽、
华贵的飞字。

八画 《曹全碑》

此字上部多横，横画之间距离要均匀，撇画
斜度稍大，起笔要重。

書之

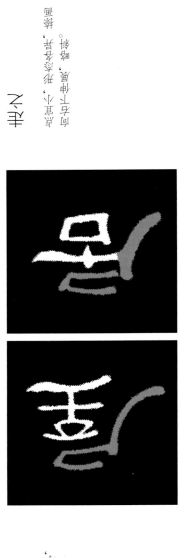

九画

此字四面包围，里部要写紧凑，出钩时要轻
提快出，力送锋尖。

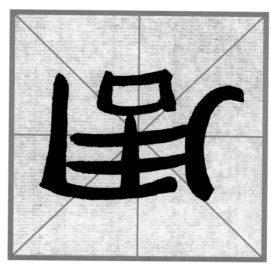

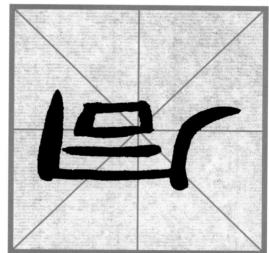

回字笔法

乎字笔法

门字框

上部基本齐平，左竖末端或直或弯，右竖劲直向下。

风字框

外形上窄下宽，横细微弧，撇画上段直行，收笔左弯回锋或左下直接出锋。

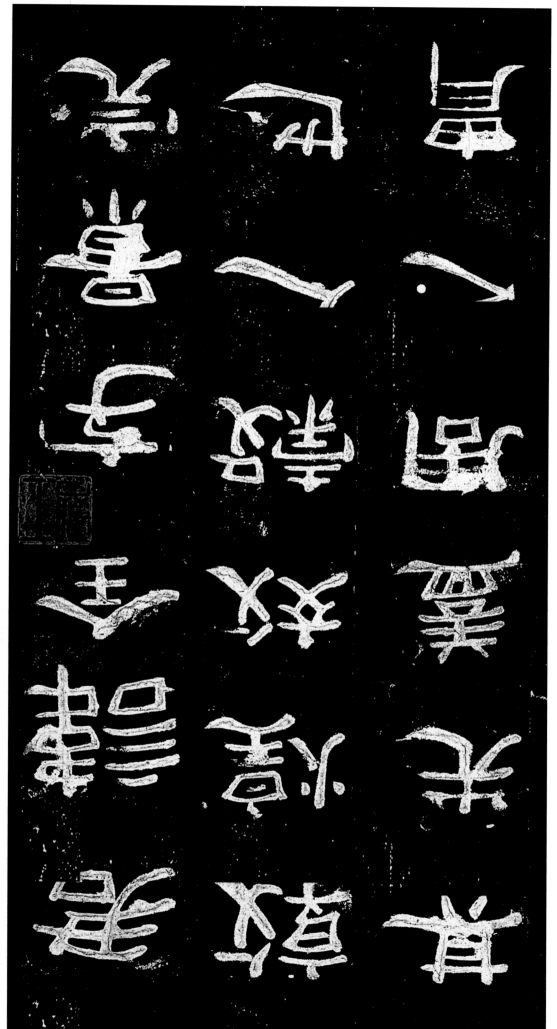

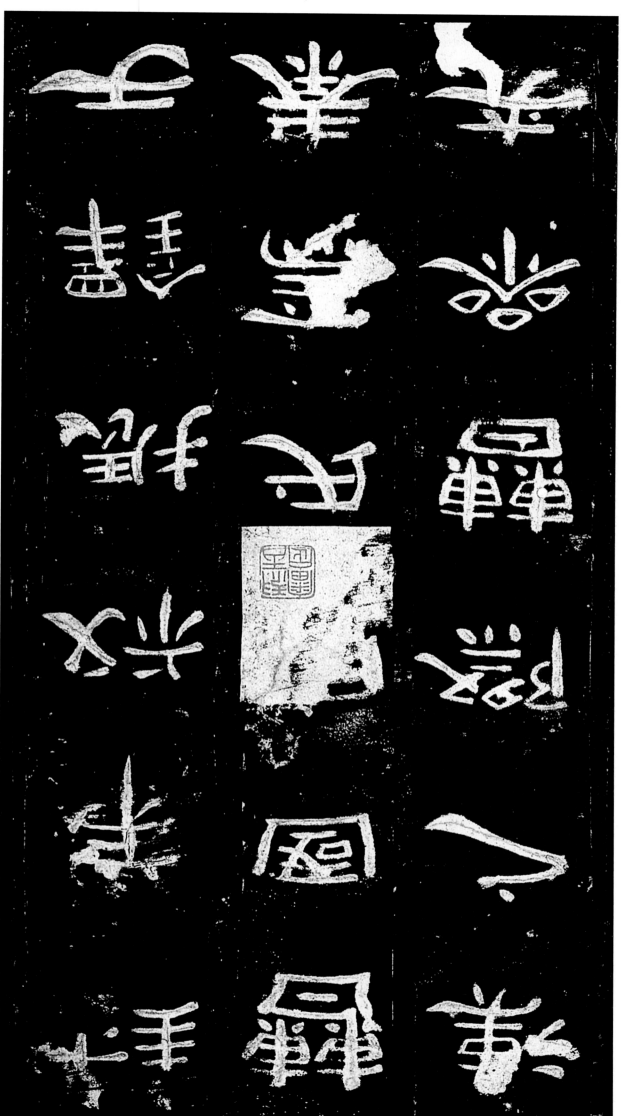

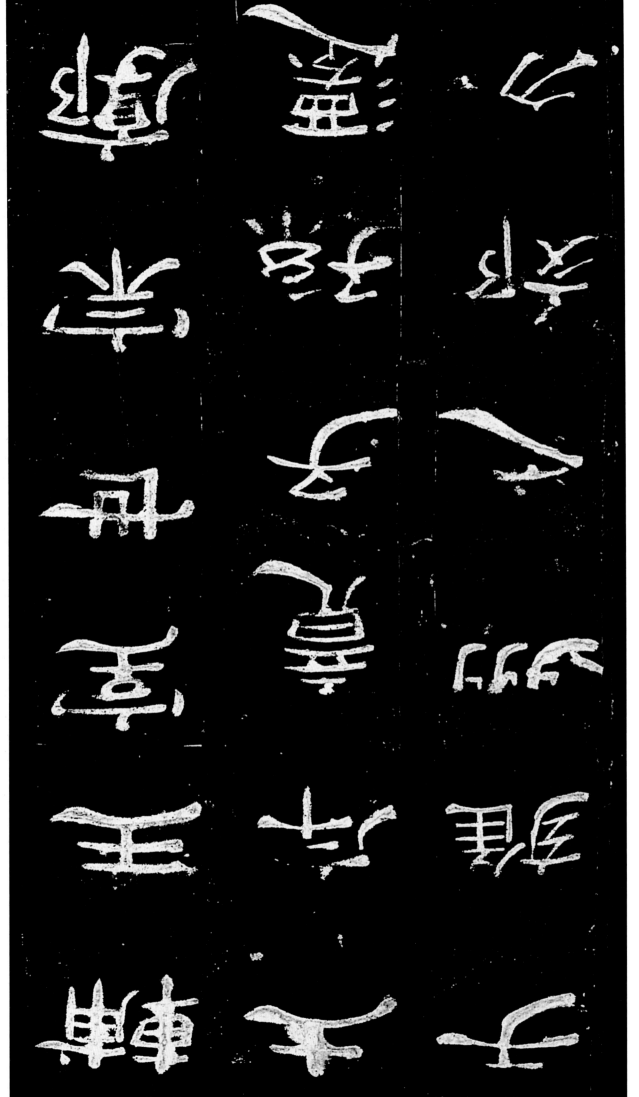

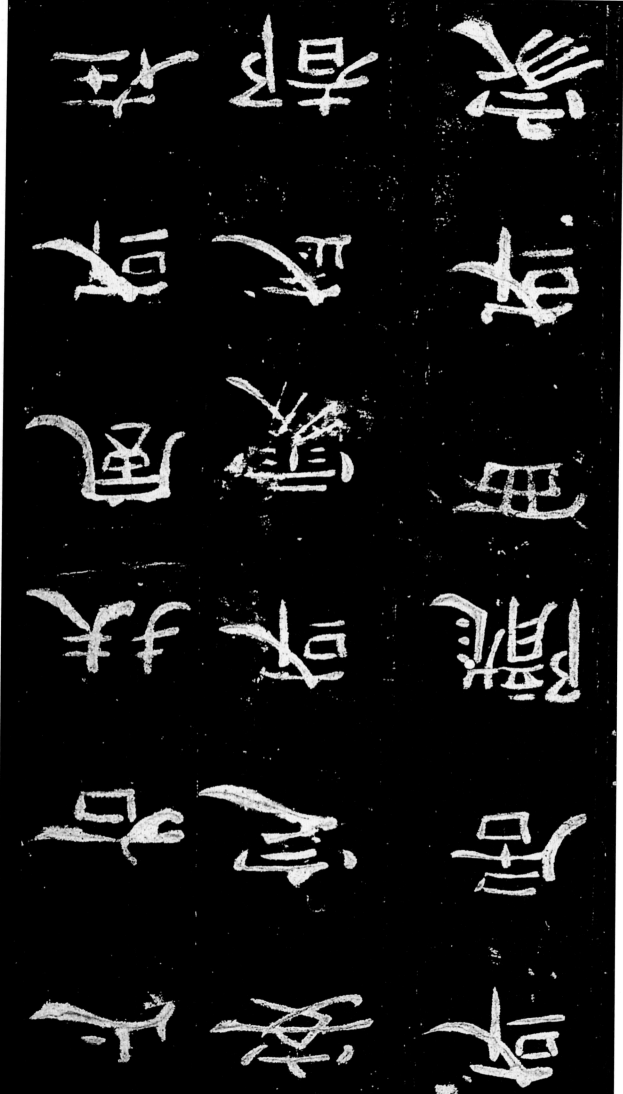

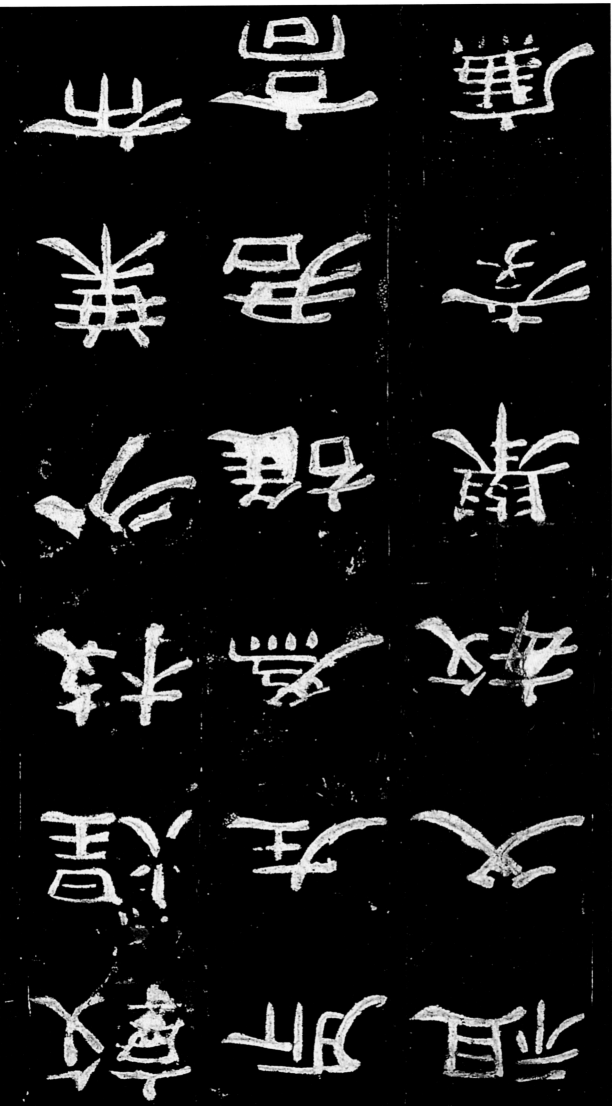

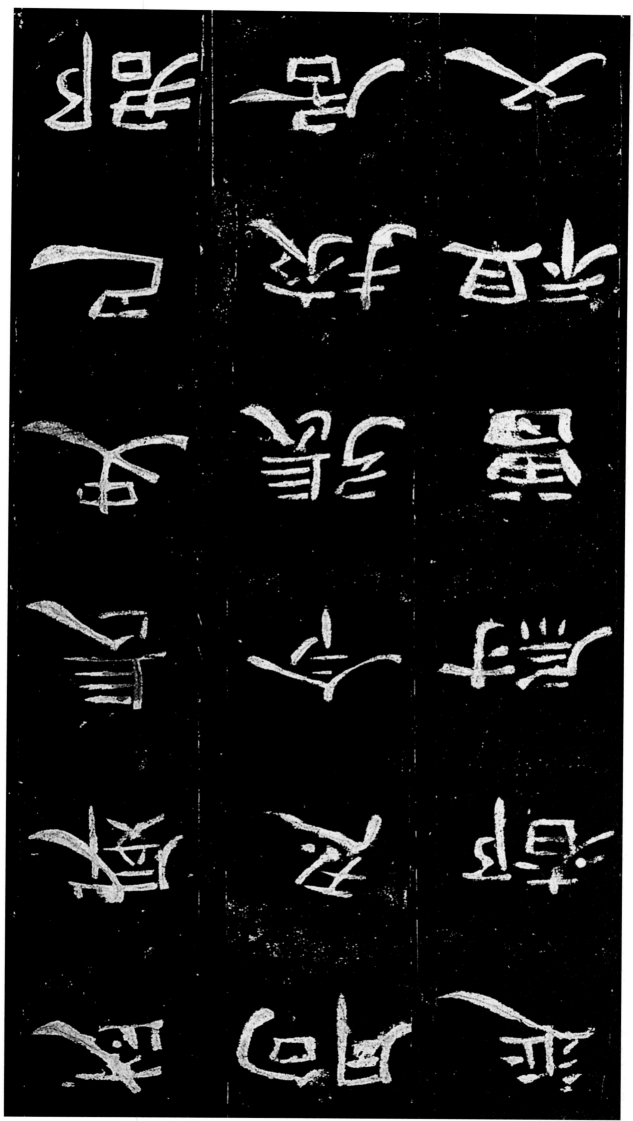

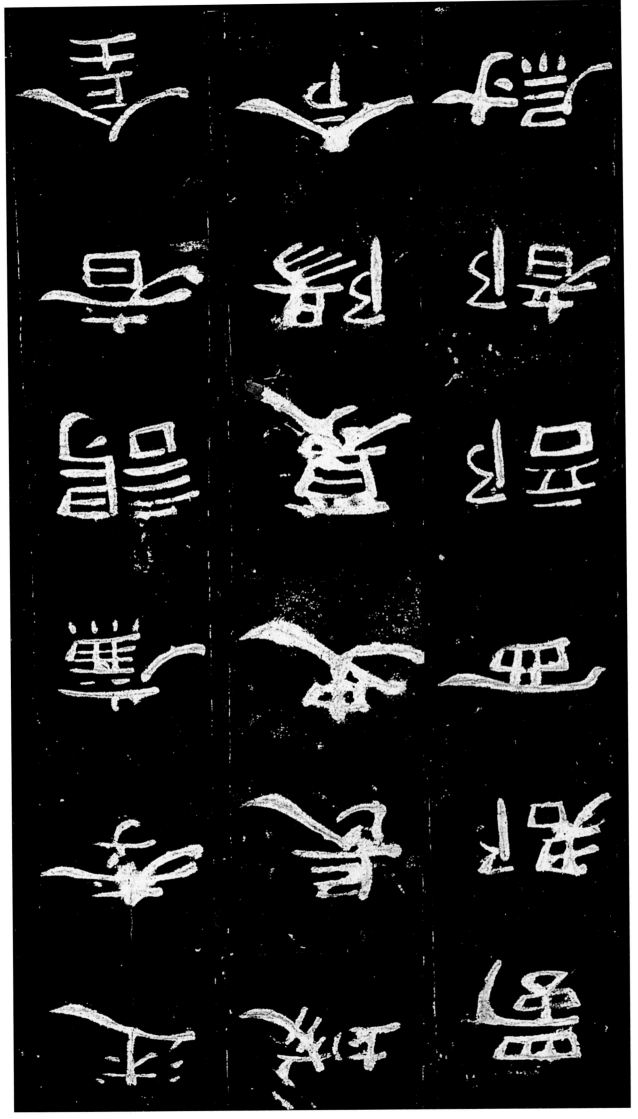

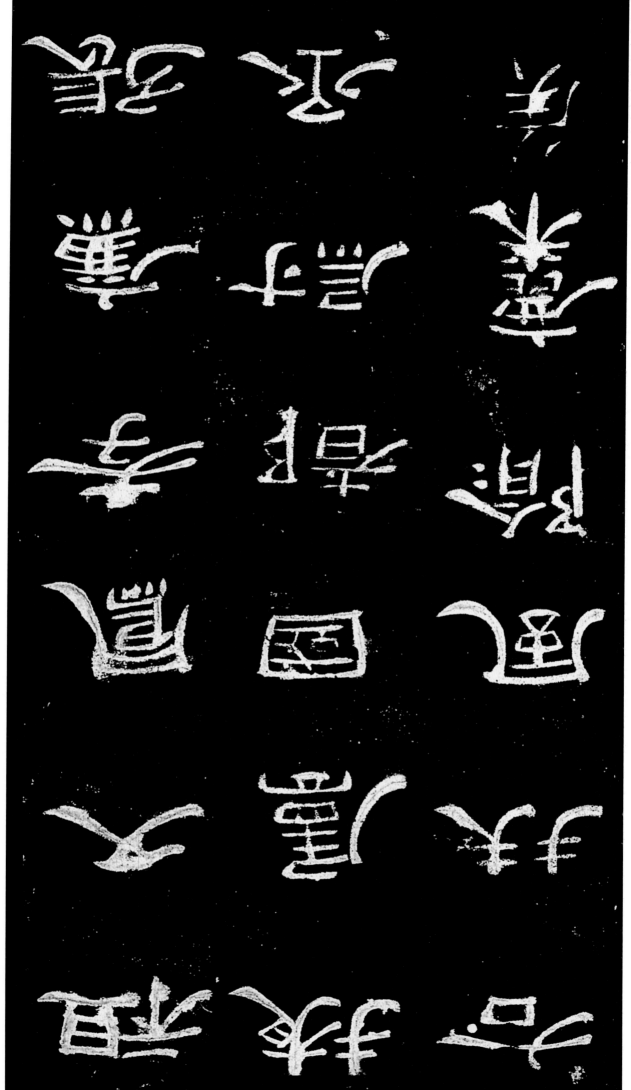

六〇

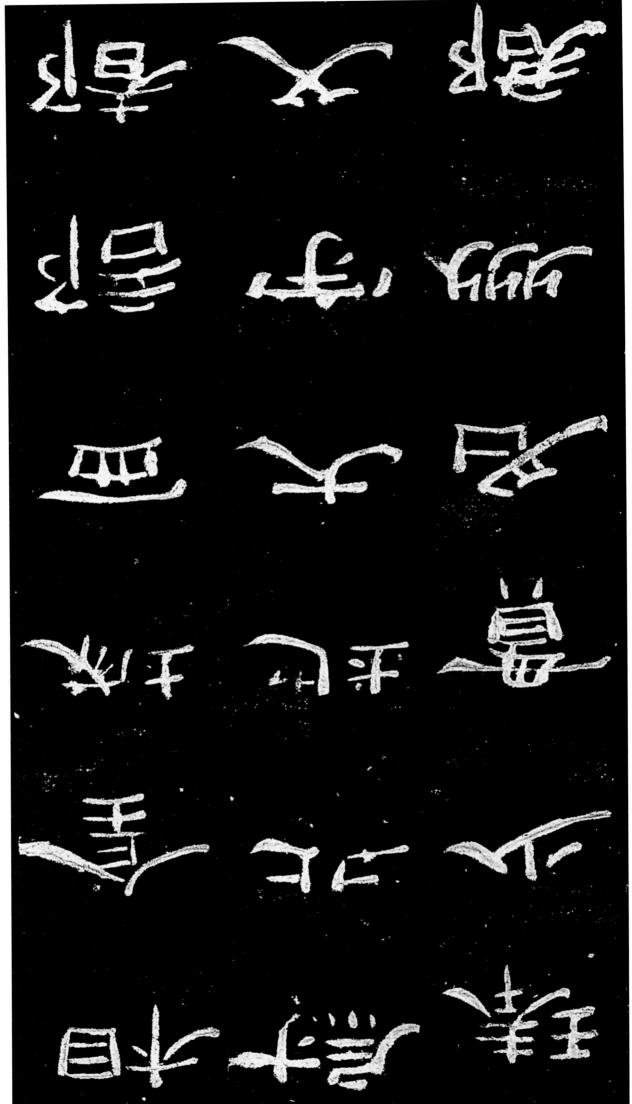

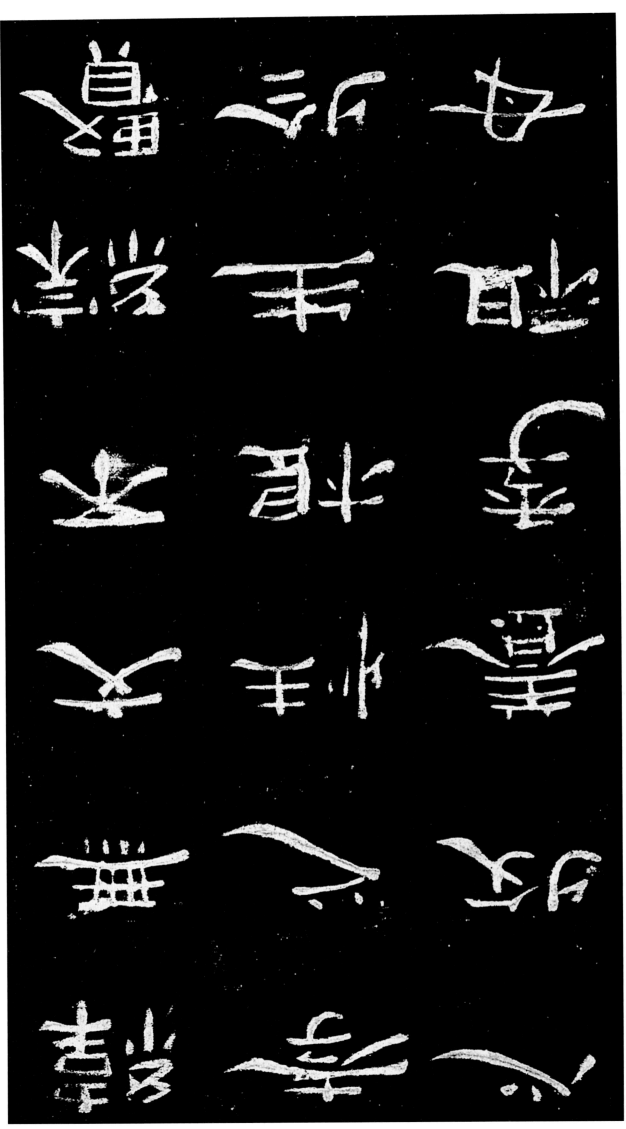

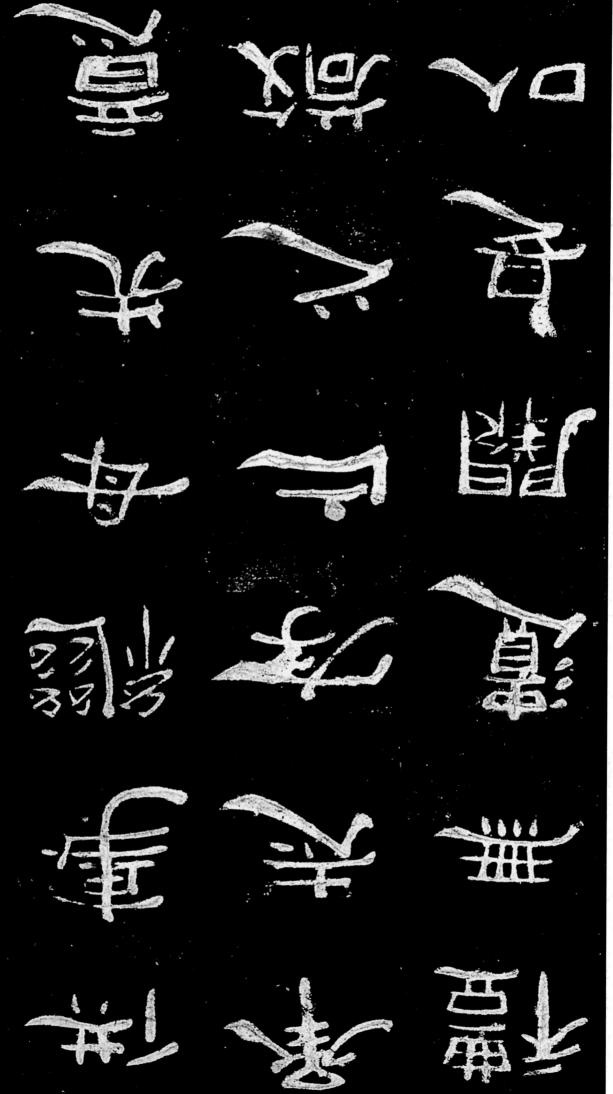

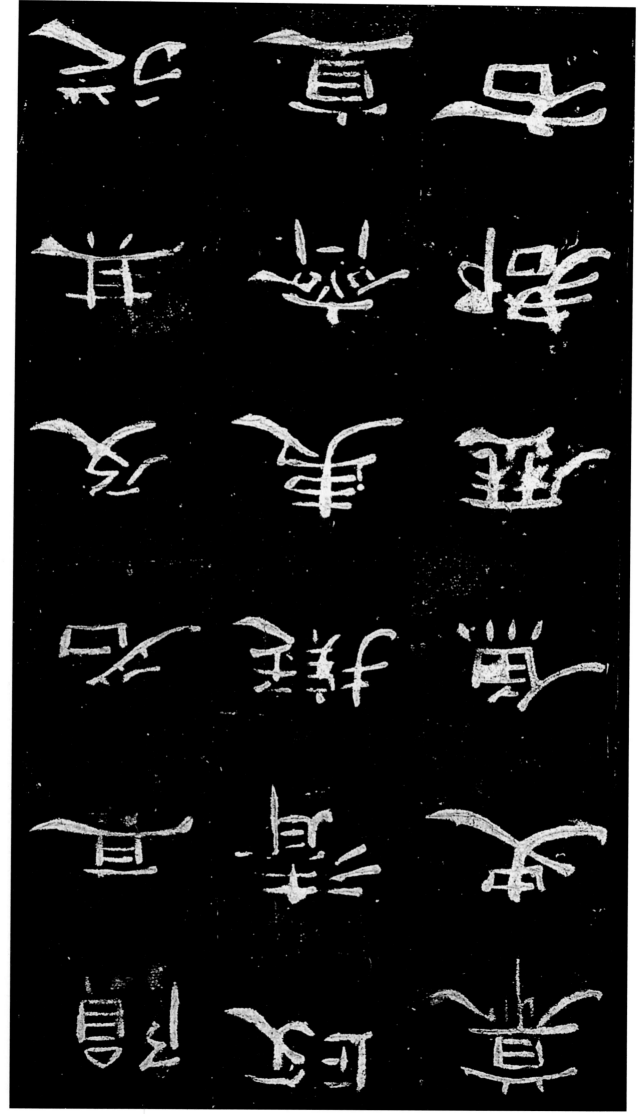

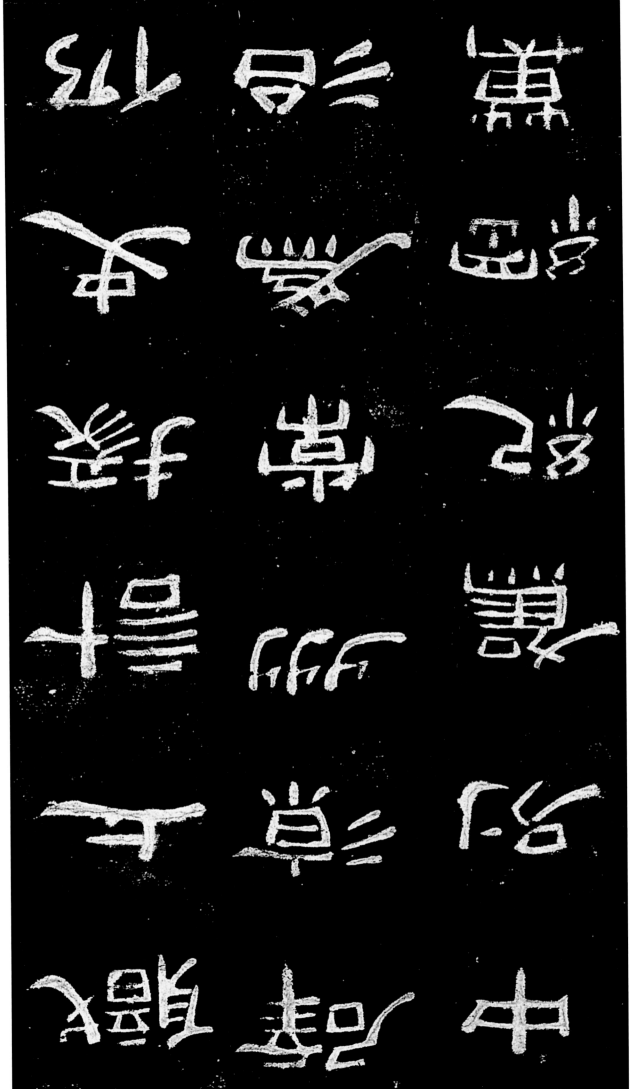

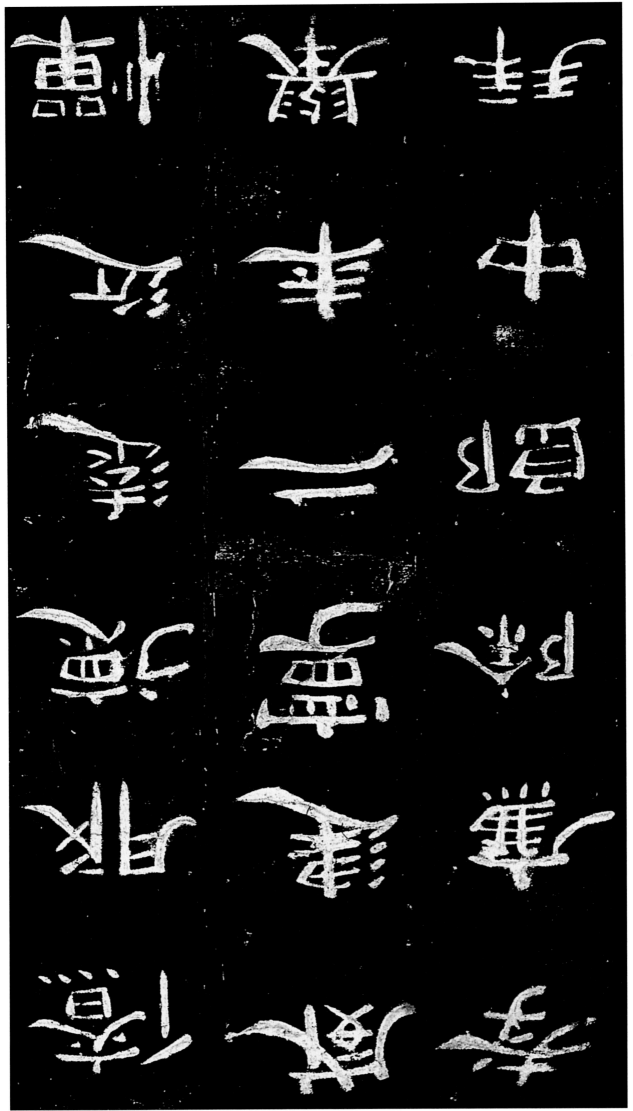

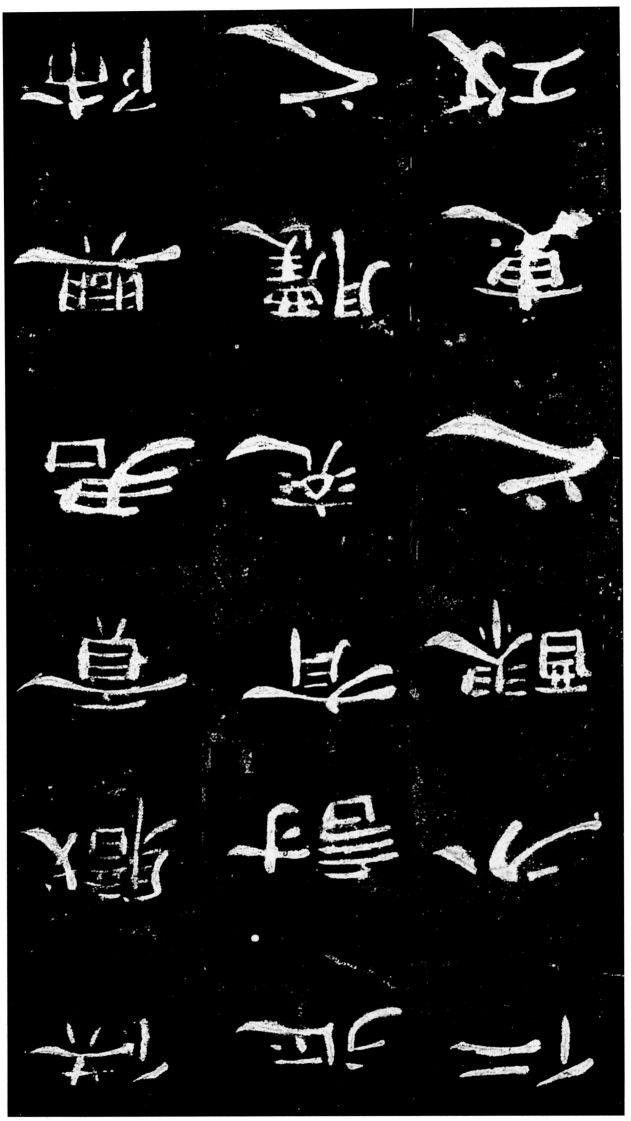

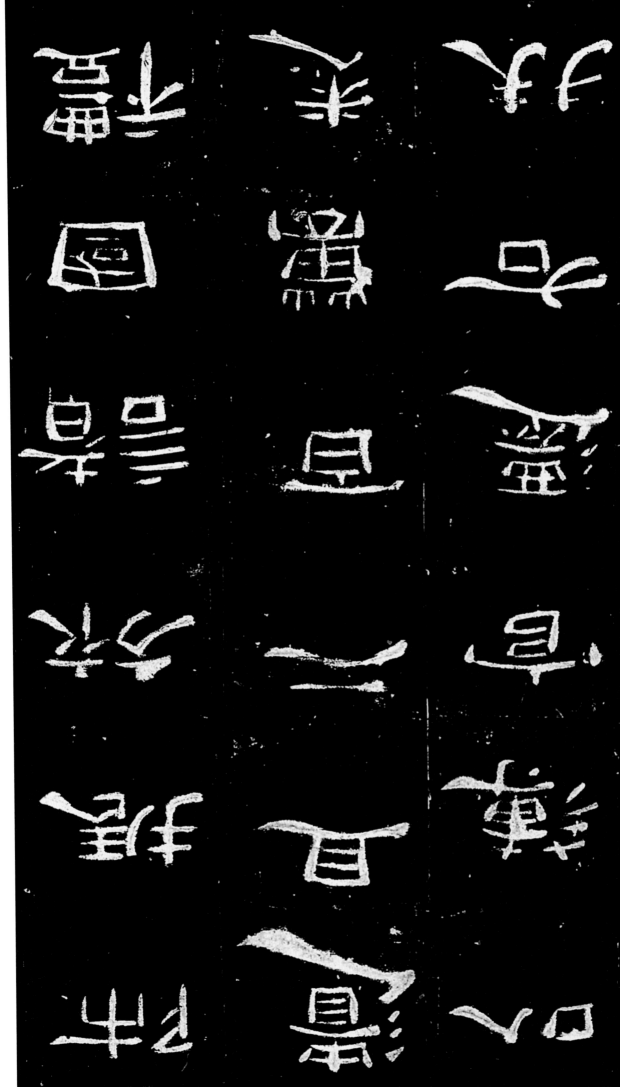

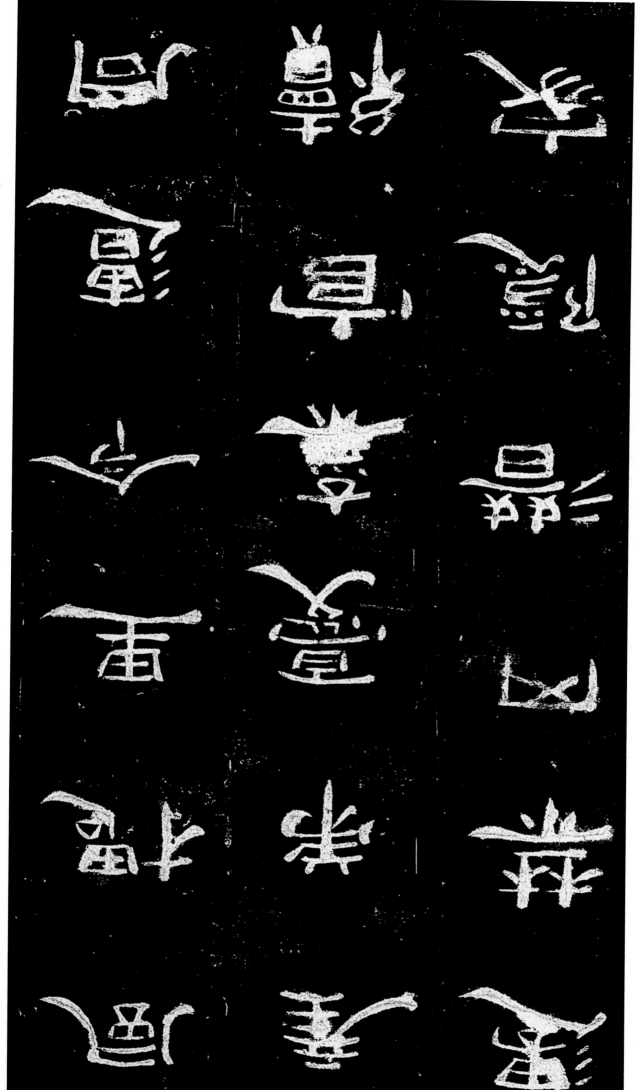

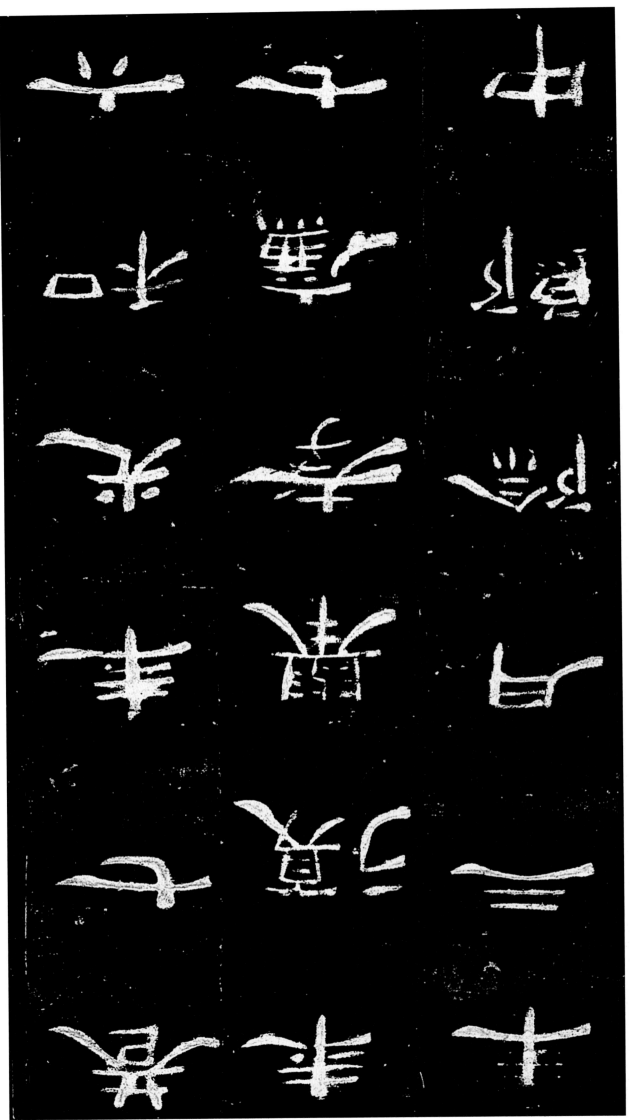

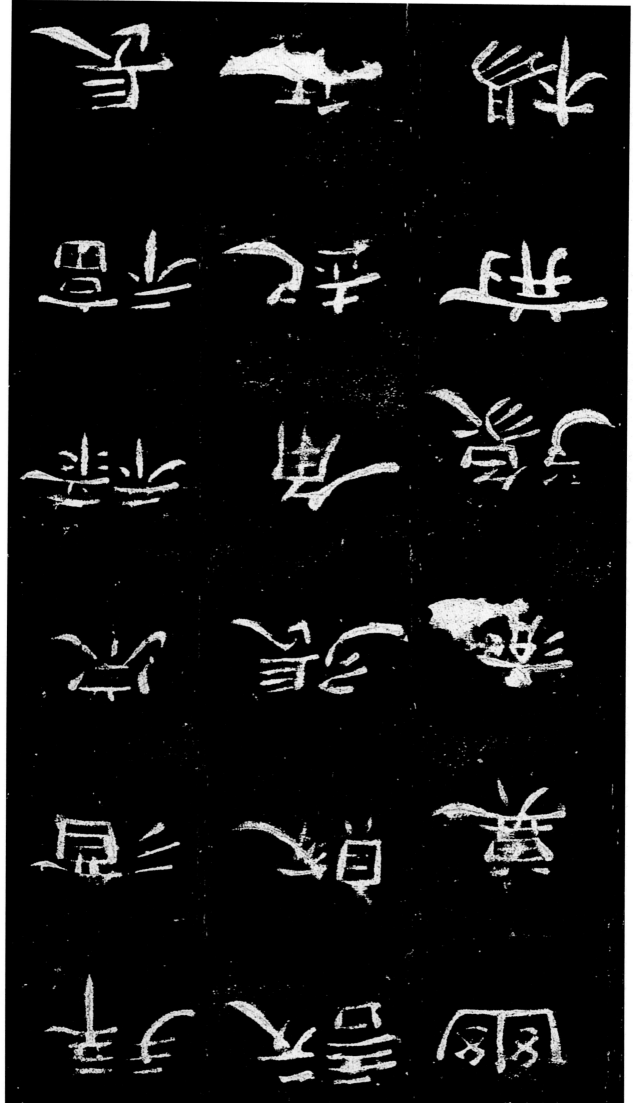

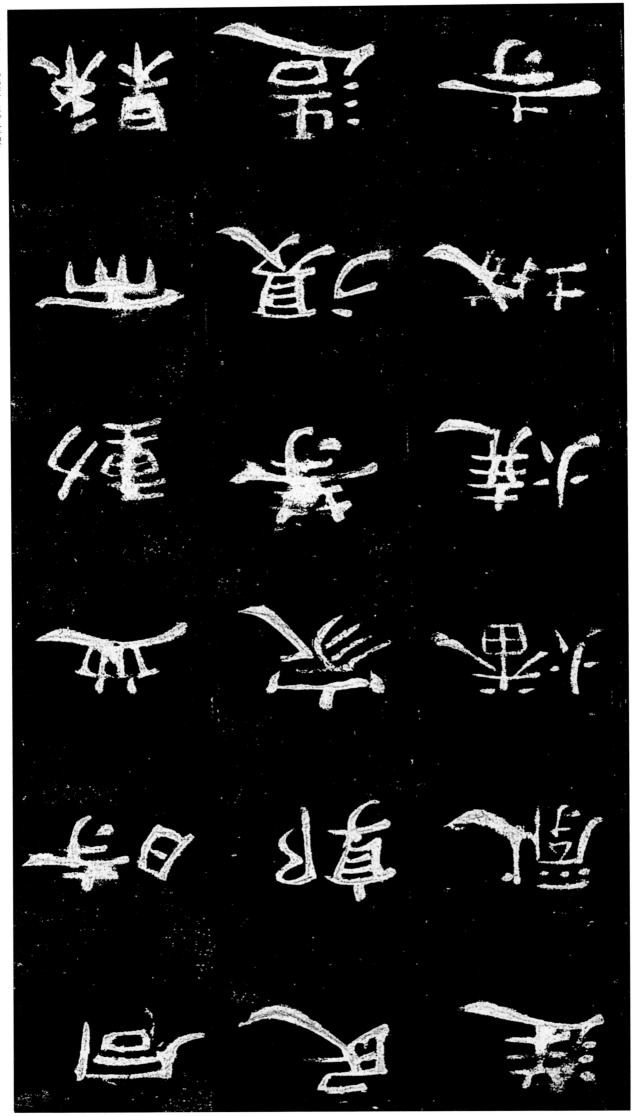

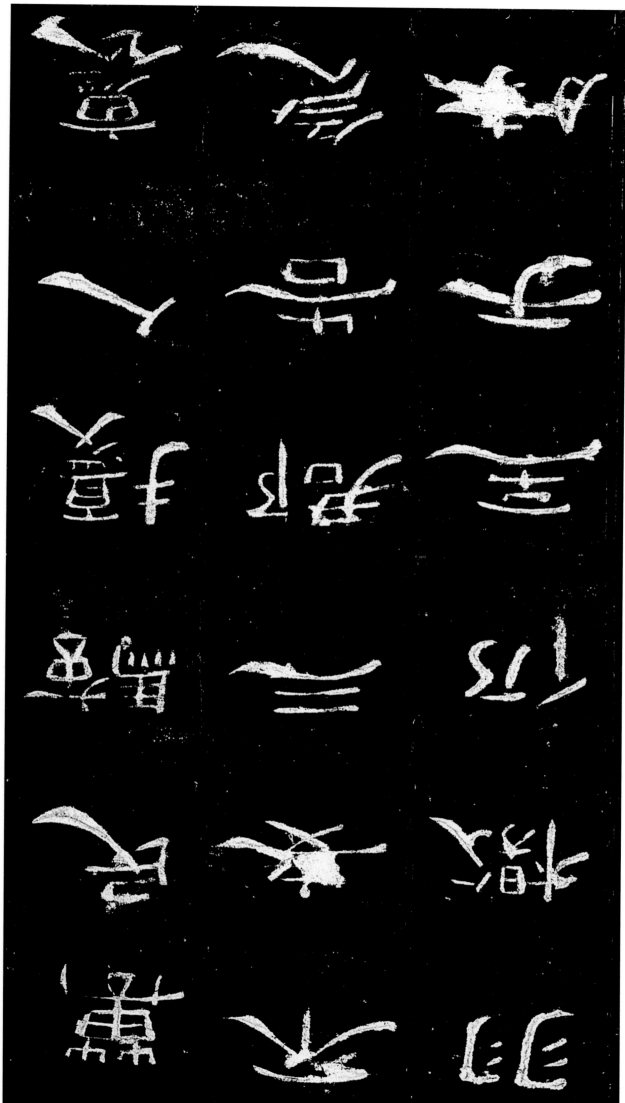

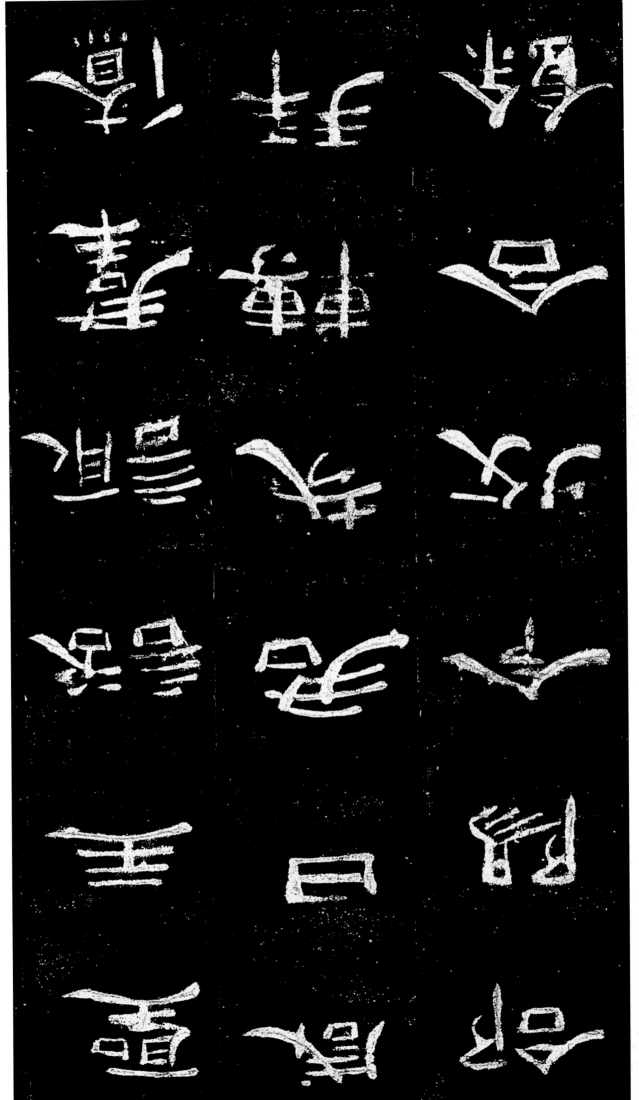

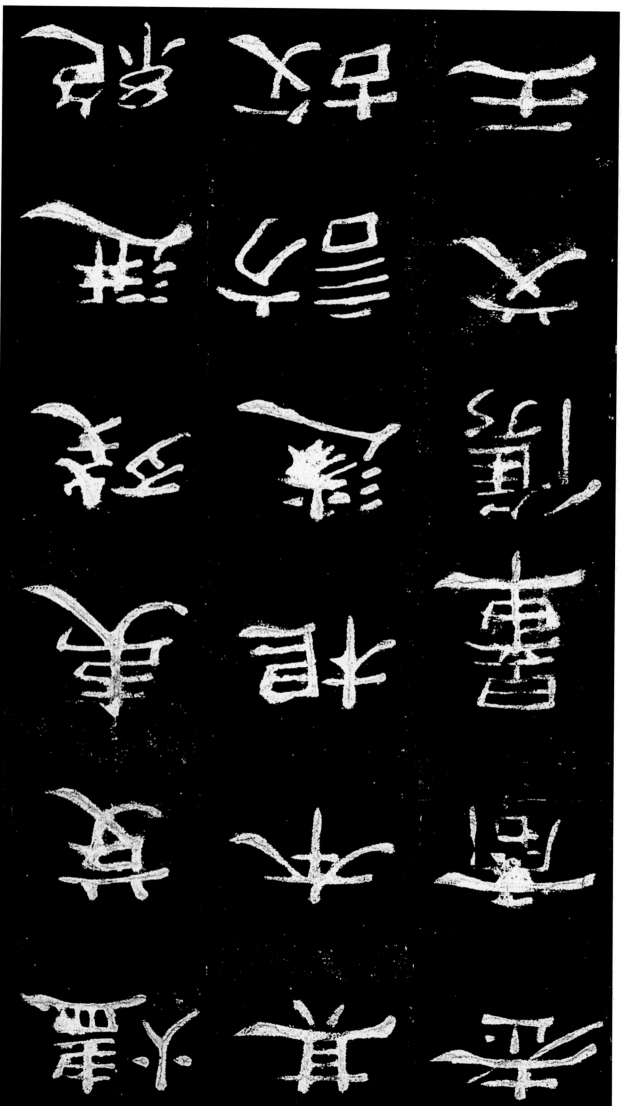

這是一幅篆書碑帖拓片，黑底白字，共十八個篆字，分三列排列。

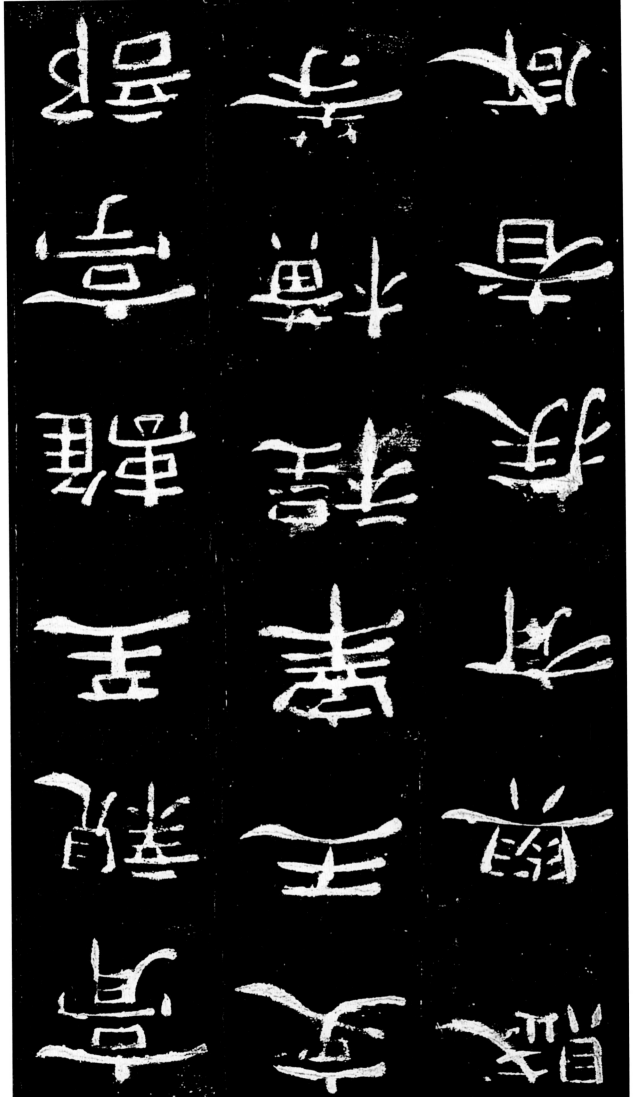

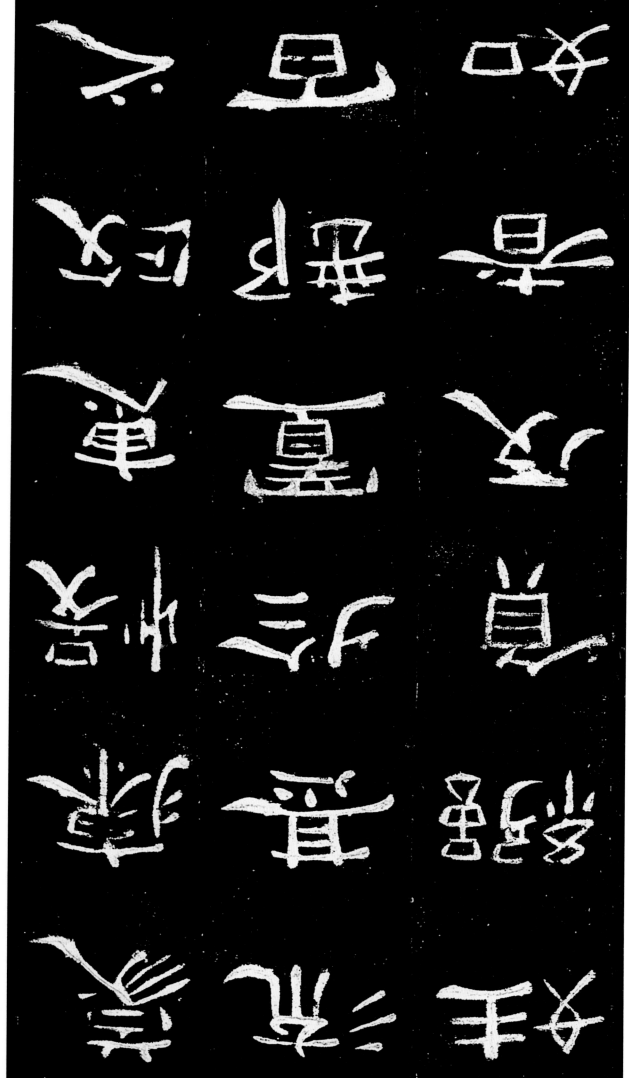

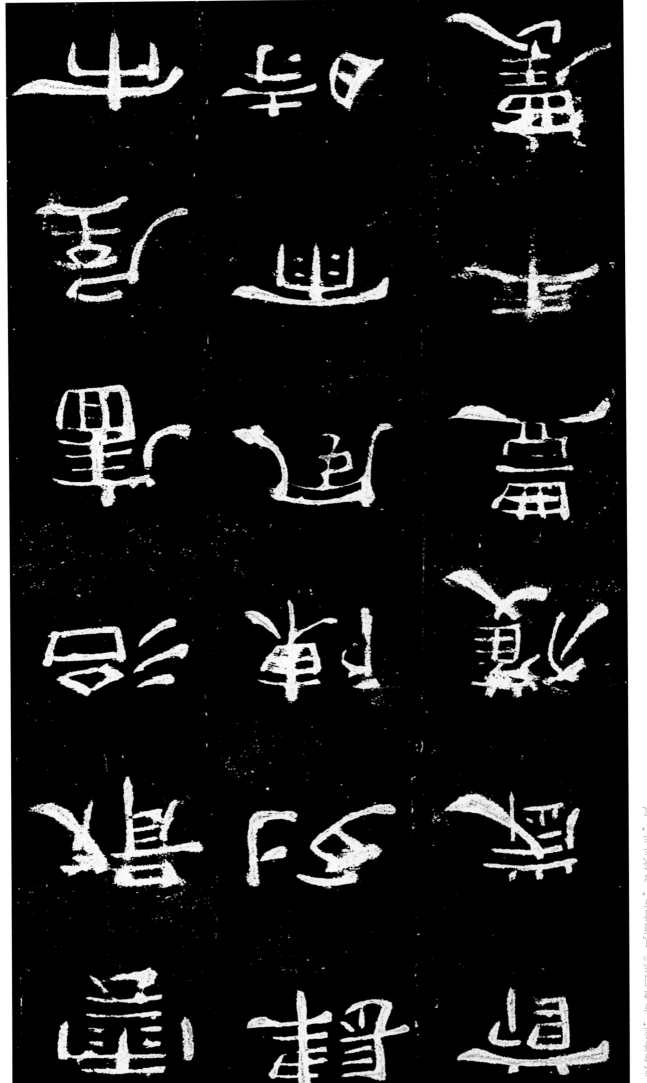

注：曲阜景区，"孔府门前"。如图所示，"孔府景区"。1.

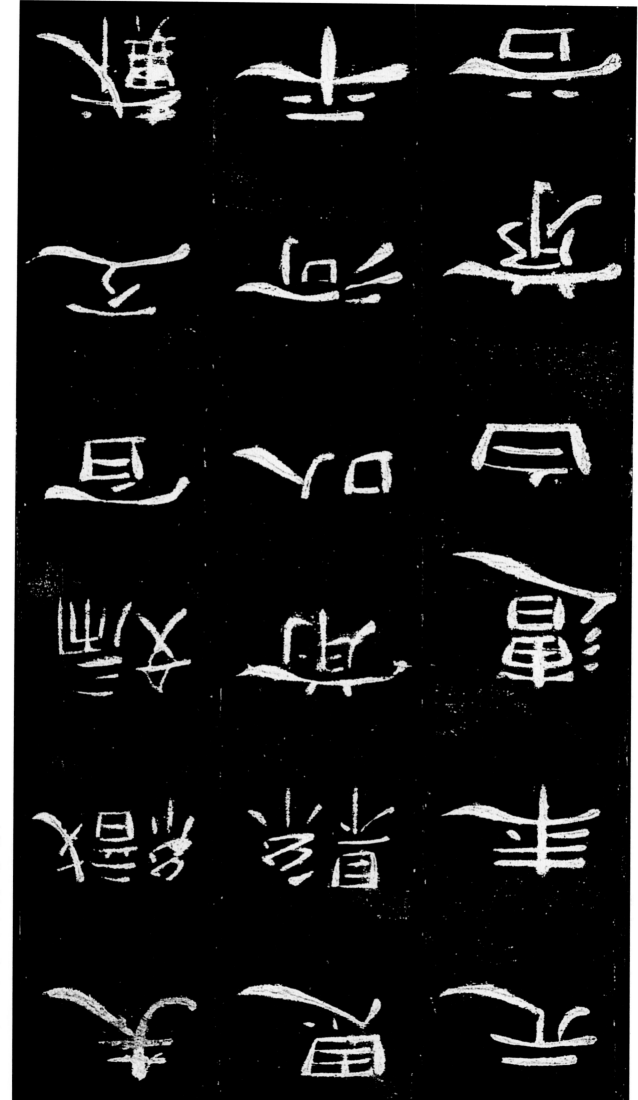

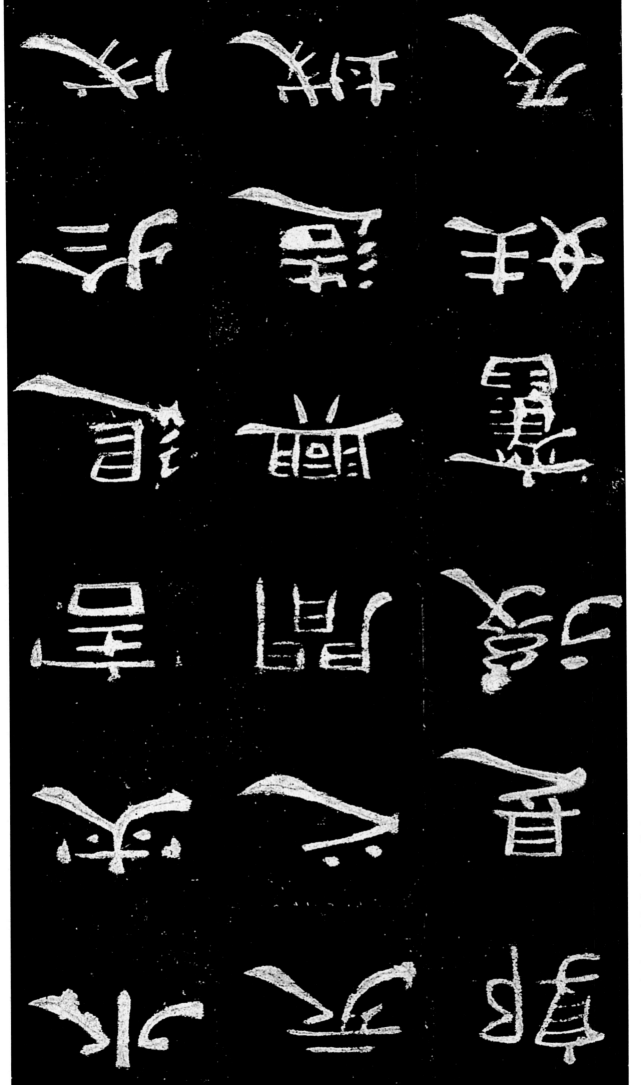

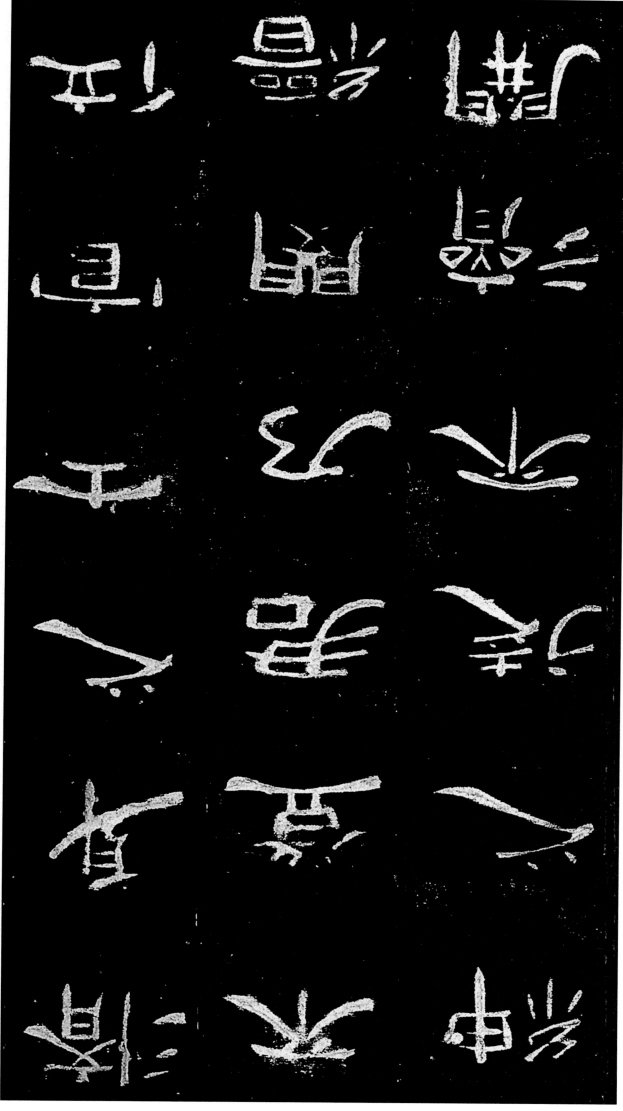

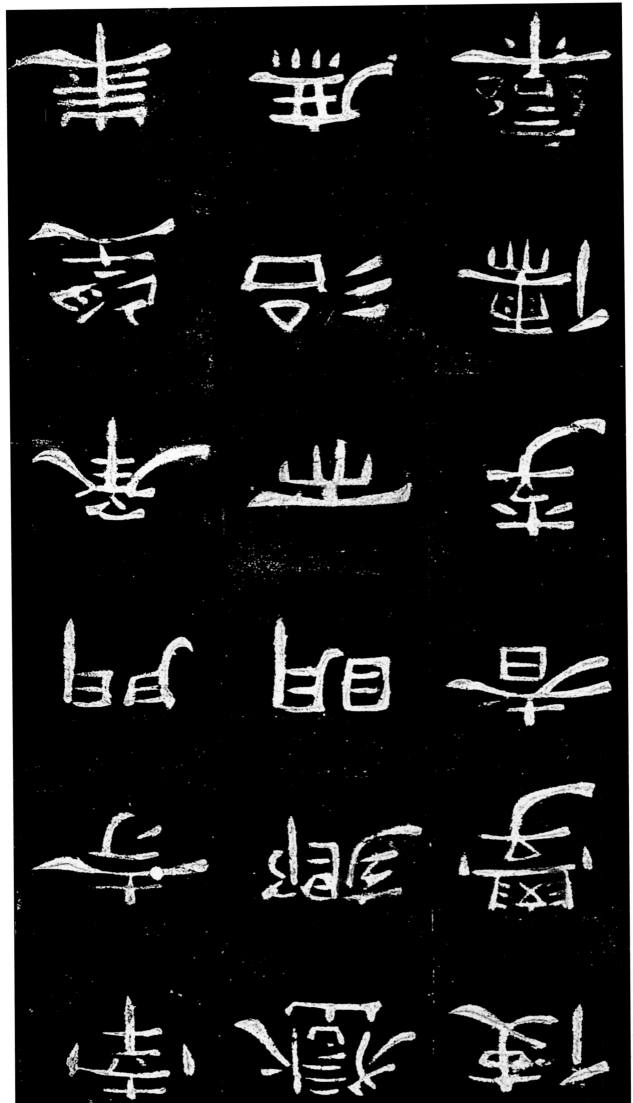

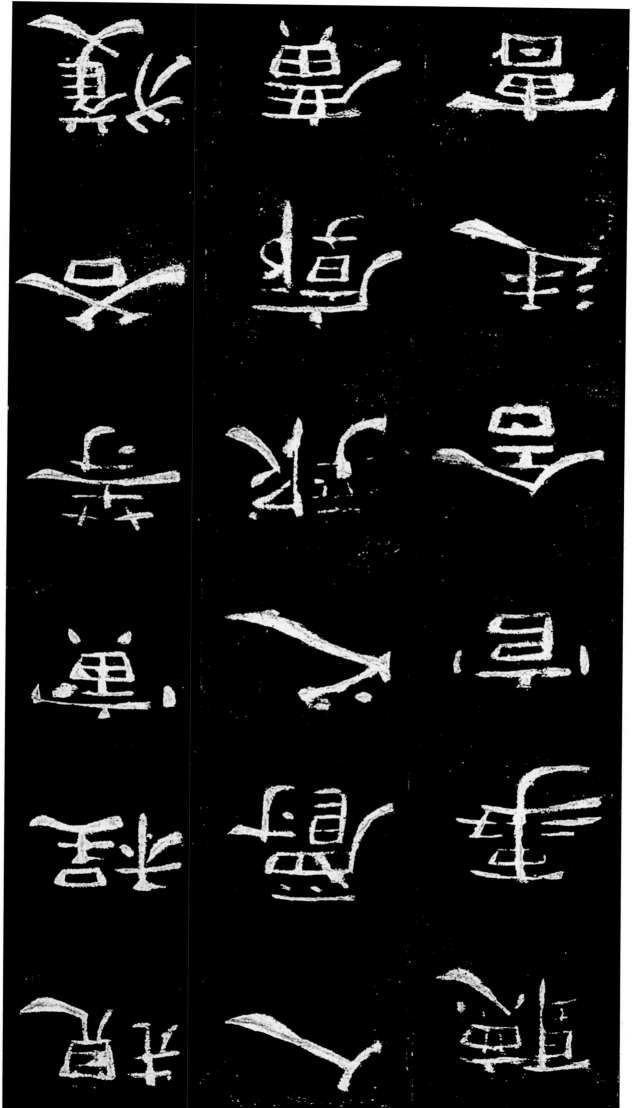

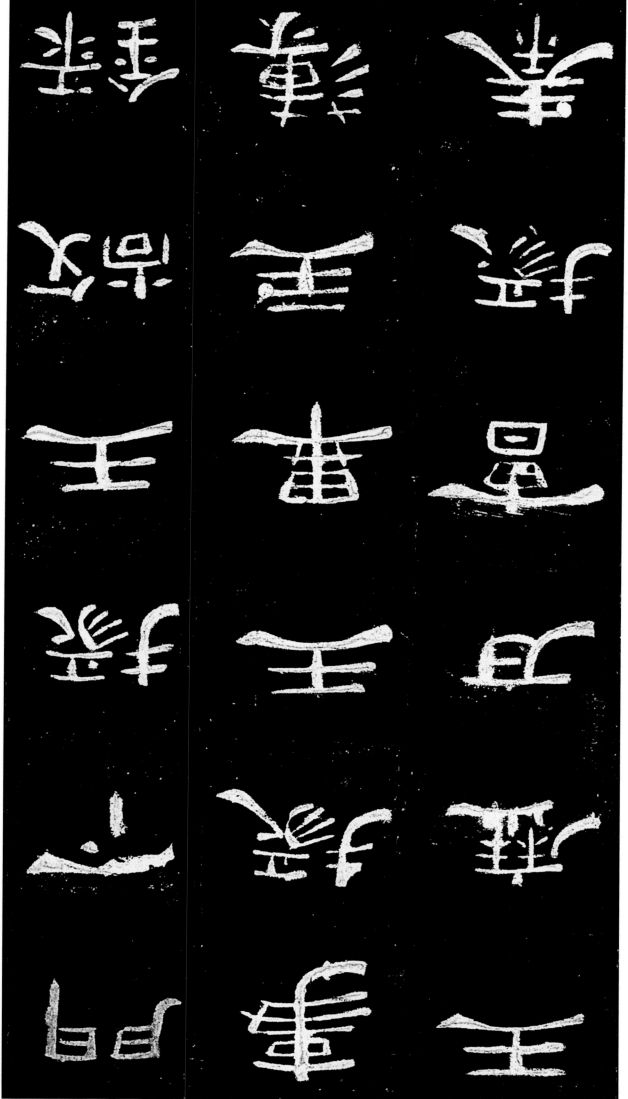
91

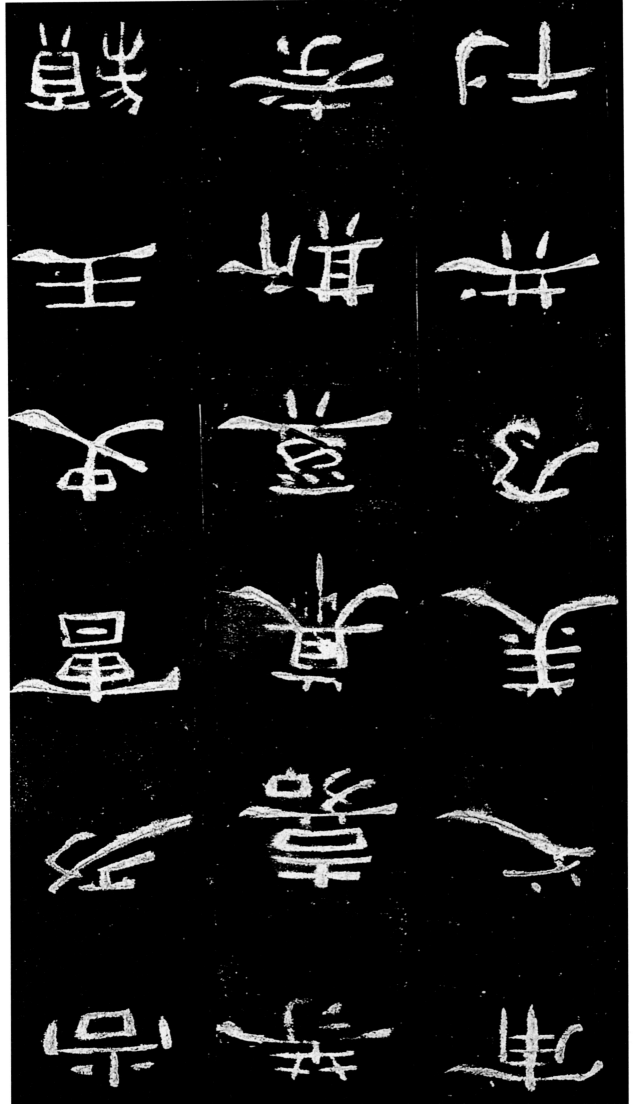

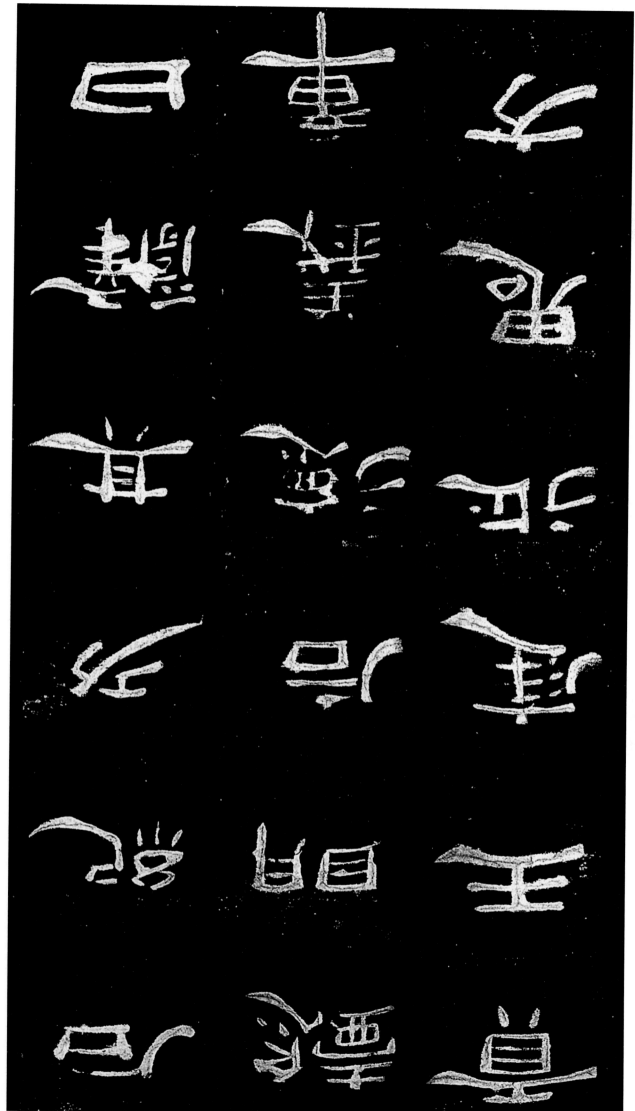

此篆書，故置於卷末，以見漢隸之源，亦便學者參究也。

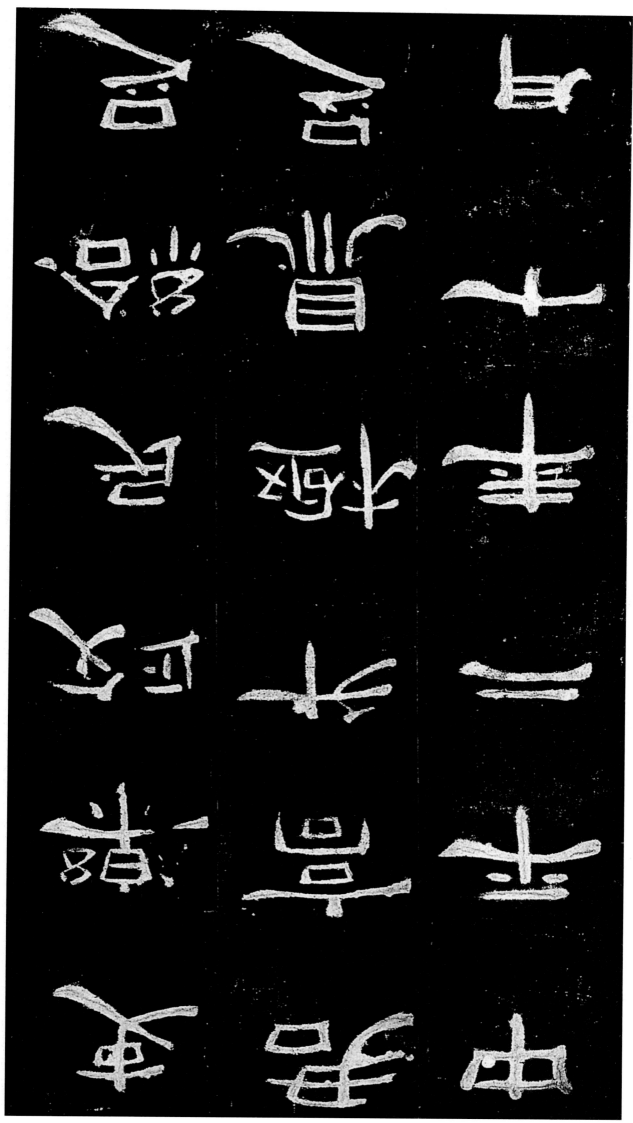

篆書 九九

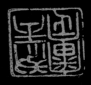

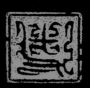

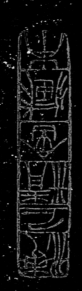

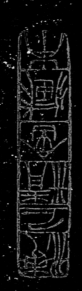

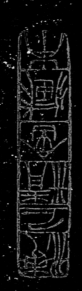

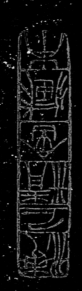

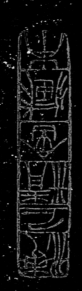